色鉛筆的昆蟲彩繪

楊紹勇 等編著　林雅倫 校審

新一代圖書有限公司

本書從基本的色彩知識開始，透過各種繪畫技法，分別對善於飛行、造型奇特、威武勇猛和外表華麗的昆蟲進行色鉛筆的繪畫練習，創造出一個色彩斑斕的繪畫世界，讀者從中可以學到如何繪製昆蟲的基本輪廓以及特點。

　　本書通過二十六幅繪畫作品的逐步示範，讓讀者透徹瞭解不同昆蟲的詳細畫法。

國家圖書館出版品預行編目(CIP)資料

色鉛筆的昆蟲彩繪 / 楊紹勇等編著. -- 初版. -- 新北市：
　新一代圖書, 2014.10
　　　面；　　公分
　　ISBN 978-986-6142-50-5 (平裝)

　1.鉛筆畫　2.昆蟲　3.繪畫技法

948.2　　　　　　　　　　　　　　　103016689

色鉛筆的昆蟲彩繪

作　　　者：楊紹勇 等編著
發 行 人：顏士傑
校　　審：林雅倫
編輯顧問：林行健
資深顧問：陳寬祐
資深顧問：朱炳樹
出 版 者：新一代圖書有限公司
　　　　　新北市中和區中正路908號B1
　　　　　電話：(02)2226-3121
　　　　　傳真：(02)2226-3123
經 銷 商：北星文化事業有限公司
　　　　　新北市永和區中正路456號B1
　　　　　電話：(02)2922-9000
　　　　　傳真：(02)2922-9041
印　　刷：五洲彩色製版印刷股份有限公司
郵政劃撥：50078231新一代圖書有限公司
定　　價：320元

前　　言

　　不管你是繪畫大師或是剛入門的菜鳥，無論你喜歡臨摹或是喜歡原創，本書都會呈現給你一個奇妙的、充滿創意的彩繪世界。色鉛筆有著神奇的親和力，當人們走進彩繪世界時，深藏於內心某個角落的小小幸福便會被喚醒，空氣中似乎充滿了寧靜的、閒適的氣息，一切都仿佛變得像童話般美好。在這裡，你只需在普通的白紙上輕鬆地揮灑幾筆，就可以勾畫出一個可愛生動的色彩圖片。快快拿起畫筆，隨著本書的Step by Step教學方式、一步步學習昆蟲的繪畫，讓充滿幸福感的、可愛的色鉛筆豐富你我的生活吧！

　　感謝參與編寫本書的工作人員：牛雪彤、楊紹勇、趙芮、張蜜蜜、呂貝、孫松、李晉遠、王萌、劉紅偉、魏盼盼、菖偉然、張亞傑、金雪婷、張觀政、母春航。

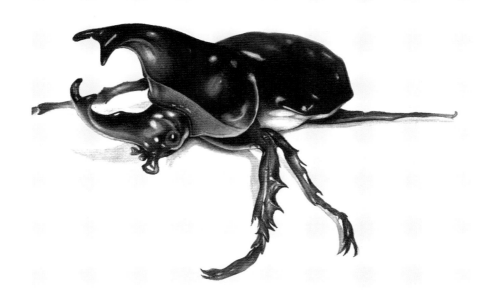

目錄

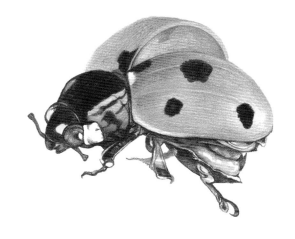

第4章　造型奇特的昆蟲

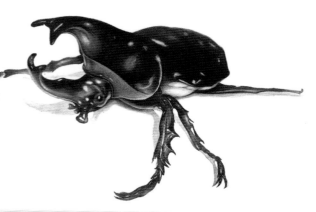

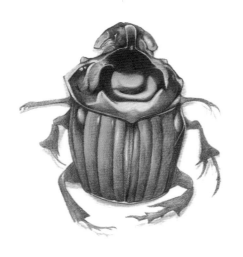

第7章 動手製作明信片

第 1 章

色鉛筆的相關介紹

1.1 色鉛筆的相關工具介紹

　　色鉛筆是最基本的繪畫工具，此外還包括橡皮、可塑橡皮、美工刀等常用工具，以及其他一些輔助工具，例如畫夾、圖釘、透明膠帶等。

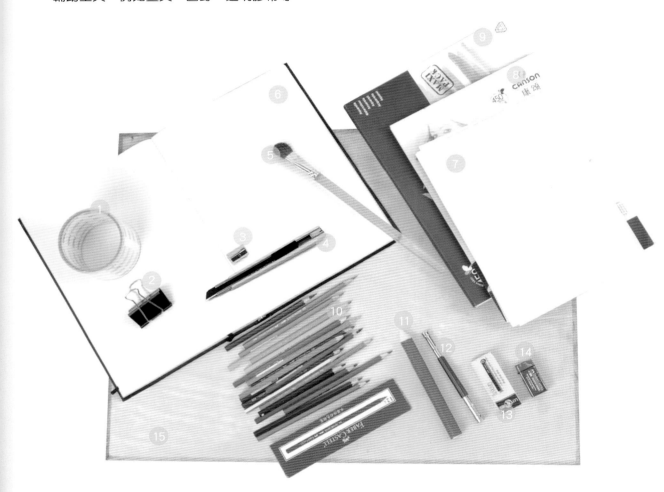

1.透明膠帶　2.畫夾　3.削鉛筆器　4.美工刀　5.水彩筆　6.速寫本　7.影印紙　8.素描紙

9.水彩紙　10.色鉛筆　11.紙筆　12.鉛筆加長器　13.橡皮　14.可塑橡皮　15.畫板

1.2　色鉛筆的種類

　　色鉛筆分為兩大類，即不溶性色鉛筆和水溶性色鉛筆。其中，不溶性色鉛筆分為乾性和油性色鉛筆，水溶性色鉛筆又稱為水性色鉛筆。

水溶性色鉛筆

　　水溶性色鉛筆不蘸水時，可作為一般的彩色鉛筆繪製線條和上色，繪製的線條碰到水會慢慢溶開，顏色如同水粉一樣，最適合表現混色效果和層次感。

不溶性色鉛筆

　　不溶性色鉛筆中的油性色鉛筆含蠟較多，顏色變化較少，不適合繪製精緻的插圖，可以用於草圖及線稿的繪製，並可根據力道的不同表現不同的繪畫效果。

1.3 色鉛筆的顏色

　　在對色鉛筆的種類有所瞭解後，還需要認識色鉛筆的顏色。色鉛筆的顏色種類非常豐富，不同的顏色可以畫出不同感覺和不同風格的畫面。許多顏色的名字來源於自然世界，這也使得畫出的色彩更加貼近自然。

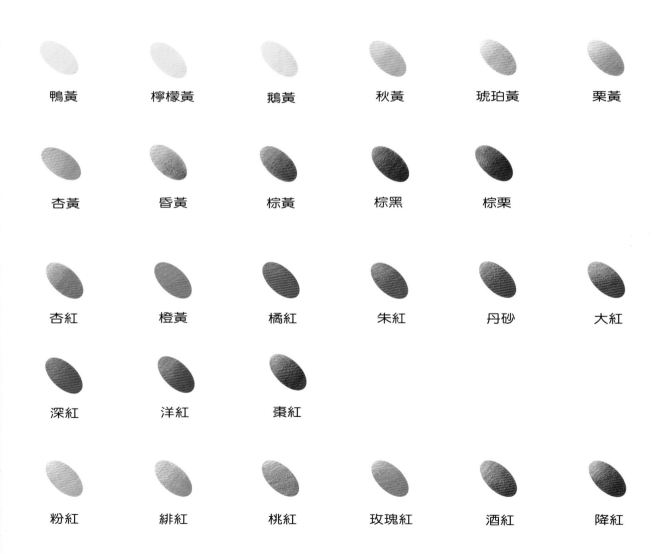

鴨黃	檸檬黃	鵝黃	秋黃	琥珀黃	栗黃
杏黃	昏黃	棕黃	棕黑	棕栗	
杏紅	橙黃	橘紅	朱紅	丹砂	大紅
深紅	洋紅	棗紅			
粉紅	緋紅	桃紅	玫瑰紅	酒紅	降紅

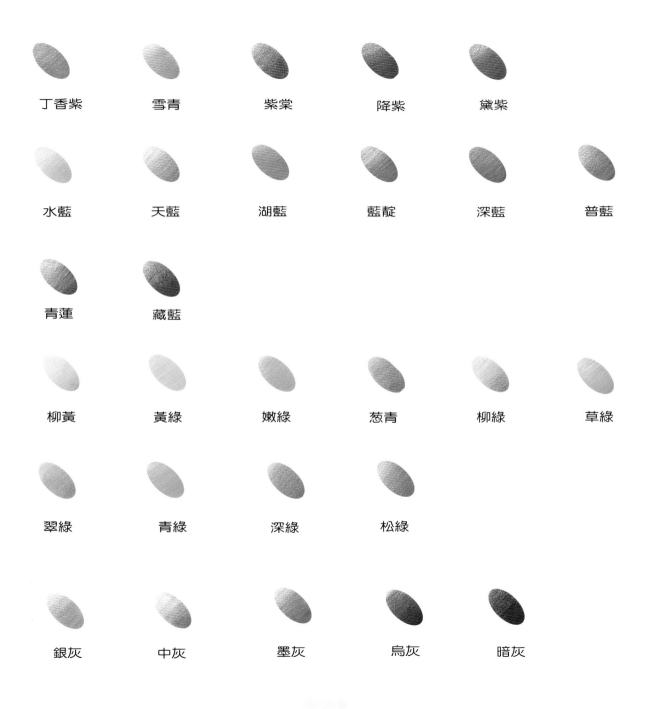

丁香紫　　雪青　　紫棠　　降紫　　黛紫

水藍　　天藍　　湖藍　　藍靛　　深藍　　普藍

青蓮　　藏藍

柳黃　　黃綠　　嫩綠　　葱青　　柳綠　　草綠

翠綠　　青綠　　深綠　　松綠

銀灰　　中灰　　墨灰　　烏灰　　暗灰

1.4 紙張的選擇

　　要想畫出漂亮的作品，除了需要慎重選擇色鉛筆之外，紙張的表面紋理及顆粒也會影響作品呈現的質感。一般來說，只要是表面帶有紋理的紙張都可以用色鉛筆繪畫，水彩紙、色粉紙到一般的圖畫紙都適宜。但表面過於光滑的紙張，例如西卡紙等，色鉛筆難以附著混色，因此不在考慮之列。使用者可以根據自己的需求及作畫風格選擇合適的畫紙繪畫。

素描紙

紙張較厚，表面粗糙容易上鉛，耐磨擦。

波紋紙

紙張較薄，吸墨快，有粗糙的紋理。

白卡紙

紙張堅挺厚實，表面平滑，外觀整潔。

牛皮紙

具有很強的拉力，表面光滑，紙質堅韌，呈黃褐色，很像牛皮。

水彩紙

吸水、較厚，表面有圓點形的凹點，圓點凹下去的一面是正面。

銅板紙

兩面比較光，強度較高，抗水性好，紙張厚薄均勻。

膠版紙

紙張伸縮性小，吸收性均勻，平滑度好，抗水性能強。

啞粉紙

啞粉紙又稱無光銅版紙，與銅版紙相比，不太反光，圖案比銅版紙更細膩。

1.5 削筆方法

由於色鉛筆筆芯的粗細存在差別，在繪畫時需要使用美工刀將其削尖進行繪畫。

美工刀與色鉛筆成60°角，均勻有力地往下削，每削一刀、轉動一下色鉛筆，如此反覆，直到露出筆芯。削色鉛筆時，應注意力度一定要適中，不要過猛或無力。

色鉛筆露出的筆芯不要太短，因為太短不易於使用，若太長又容易折斷。

等到色鉛筆的筆芯露出足夠長度之後，用刀片慢慢削尖筆頭。

色鉛筆的頭部要上粗下尖，這樣的色鉛筆才既好用又堅固耐用。手工削筆的好處，在於可以掌握筆尖的尖度。

第 2 章

色鉛筆的相關技巧

豎握拿筆

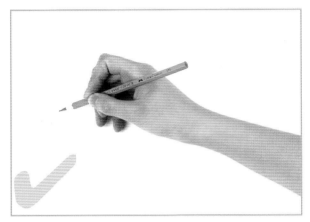

食指與拇指的端部輕握筆桿，離筆尖約3cm處，中指的第一指節抵住筆桿，無名指和小指自然彎曲墊在下面，筆桿上部靠在食指根部的關節處，筆桿與紙面保持45°至50°角。

橫握拿筆

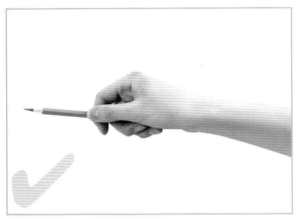

筆桿放在拇指、食指和中指的3個指梢之間，食指在前，拇指在左後，中指在右下，食指應比拇指低一些，手指尖應距筆尖約3cm。筆桿與速寫本保持60°角，掌心虛圓，指關節略微彎曲。

拿筆過短

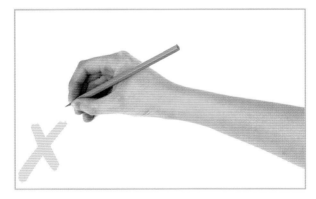

如果持筆過短，不僅不利於表現筆觸和線條，也不利於表現線條的輕重變化。

拿筆過長

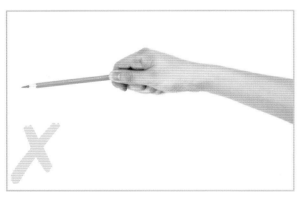

如果持筆過長，不僅不易控制握筆的力度，也不利於筆觸的表現和線條的排列。

2.2 塗色

　　依據物體的形體結構安排、組織繪畫的排線方式，通過線條排列的輕重虛實來表現物體形狀和質感，稱之為塗色。

線的疏密

　　線條通過疏密的排列，使得顏色在深淺上產生不同的變化。密集的線條使顏色不斷加深，鬆散的線條使顏色不斷減淡，運用線條的此項特性進行塗色，可以增強畫面顏色的層次感。

單一的塗色形式

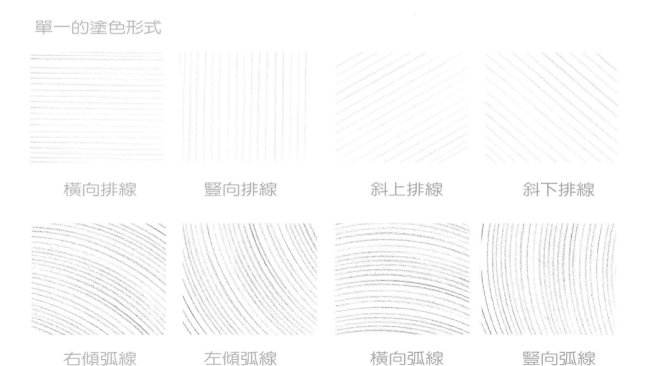

横向排線　　　　　豎向排線　　　　　斜上排線　　　　　斜下排線

右傾弧線　　　　　左傾弧線　　　　　横向弧線　　　　　豎向弧線

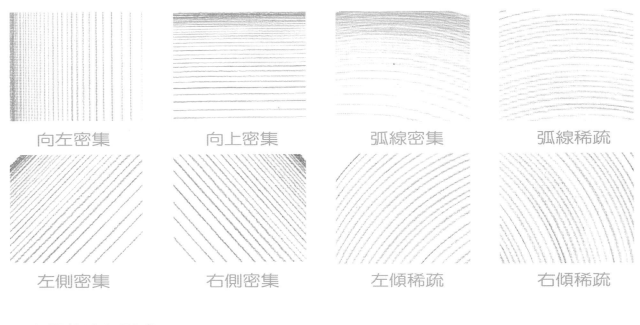

向左密集　　　　　　向上密集　　　　　　弧線密集　　　　　　弧線稀疏

左側密集　　　　　　右側密集　　　　　　左傾稀疏　　　　　　右傾稀疏

多樣的塗色形式

使用幾種線條進行交叉、層疊、漸變等可以組合出多種多樣的塗色方式。

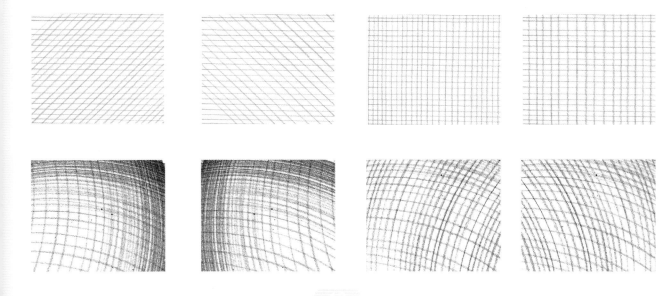

2.3 色鉛筆的顏色混合

運用色鉛筆排列出兩種不同的色彩，使這兩種不同的色彩進行重疊混合、產生另一種新的顏色，稱為顏色的混合，使用混合後得到的顏色可以豐富畫面的色彩。

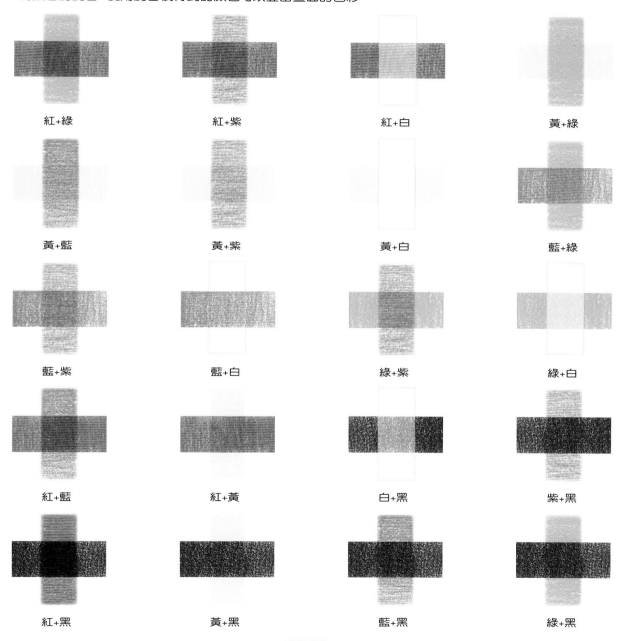

紅+綠　　　　　紅+紫　　　　　紅+白　　　　　黃+綠

黃+藍　　　　　黃+紫　　　　　黃+白　　　　　藍+綠

藍+紫　　　　　藍+白　　　　　綠+紫　　　　　綠+白

紅+藍　　　　　紅+黃　　　　　白+黑　　　　　紫+黑

紅+黑　　　　　黃+黑　　　　　藍+黑　　　　　綠+黑

2.4 色鉛筆的上色技法

通過不同的技法對物體進行上色，可以得到不同的繪畫效果。注意，上色要細膩、用筆要輕柔，線條要一層層地鋪設到物體上，顏色稍重的之處，可用多種顏色進行疊加繪畫。

平塗

平塗是與排線結合的一種上色方法。

用整體線條有秩序地進行色塊塗抹，便於色彩的整體組織。

漸變

先畫出一種顏色的色調。

再添入另一種顏色，使其漸漸向其他顏色產生過渡。

融合

以一定的比例融合兩種色彩，可以增加色彩的多樣性。

融合後的色彩會產生變化，使其色彩明亮，有層次。

加重

 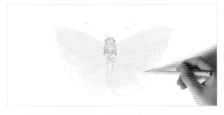

單一顏色也可以進行反覆的疊加、加重。

顏色的加深，可增強繪畫物件整體造型的體積感。

2.5 色鉛筆的上色步驟

學完色鉛筆的上色技法之後，接下來學習上色步驟。

Step 1 顏色區分

依據昆蟲的顏色選用適當的顏色在畫面進行整體的色彩區分，使用平塗的著色方法上色。

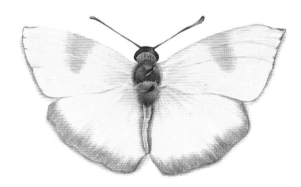

Step 2 明暗區分

著重刻畫昆蟲的固有色，區分出亮面與暗面，加深對暗面色調的刻畫，拉開畫面整體的對比關係。

Step 3 完成

修整畫面整體的顏色，深入、細緻地刻畫出物體的細節，加強形體的塑造。

2.6 繪畫的起稿順序

　　如果想精確畫出物件，首先要掌握正確的起稿順序，這樣更有利於掌握昆蟲的動作、形態和大小比例進行繪畫。

1　起稿時，可以使用簡單的幾何形體來確定畫面的整體構圖。

2　將幾何形體用較短的直線進行連接，初步畫出昆蟲的基本動態。

3　在頭部用"十"字形的方法確定出眼部、嘴部的大致位置。

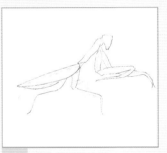

4　掌握整體形體的輪廓線，用較長的弧線輕輕地勾畫出來。

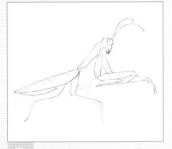

5　對眼部、嘴部、腳部等細節處的形體做進一步的輪廓線勾畫。

6　修飾整體的形體輪廓，使用橡皮擦除輔助線。

7　畫出形體的細節輪廓。

8　完成整體的繪畫。

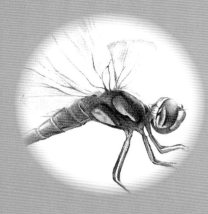

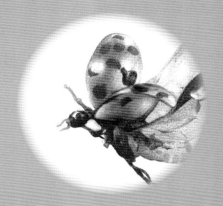

第3章

善於飛行的昆蟲

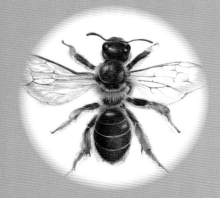

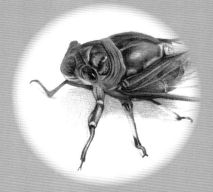

昆蟲百科

　　瓢蟲為圓形突起的甲蟲的統稱，是體色鮮豔的小型昆蟲，常具有紅、黑或黃色斑點。其體形呈半圓球狀，腳與觸角短小；體色有黑、紅、橙、黃、褐色等，身體上的圖樣也會因為種類的不同而多變。

所用顏色

杏黃　杏紅　橙黃　洋紅　橄欖綠　烏黑　暗灰

頭部詳解

　　瓢蟲頭部小而圓，整體顏色較深，長有短小的觸角。

繪製思路

從顏色豔麗的甲殼開始畫，然後畫出頭部、胸部及腹部的整體顏色，最後塑造翅膀。

杏紅

1. 瓢蟲整體顏色鮮豔，翅膀的顏色比較突出。
依據翅膀的顏色，選擇起稿的畫筆，使用杏
紅色畫出輪廓。

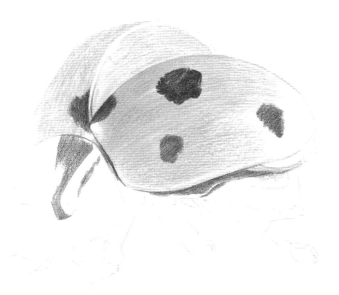

橙黃　暗灰　**2.** 使用橙黃色、暗灰色分別畫出翅膀與
全身的暗部色調。

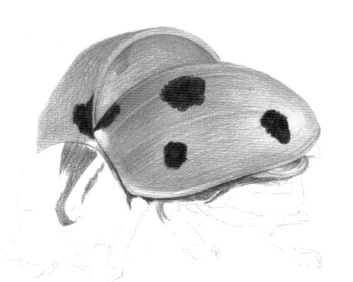

杏黃 杏紅 橙黃 烏灰

3. 加深翅膀暗部色調的刻畫，線條的排線要按照形體的生長方向描繪。

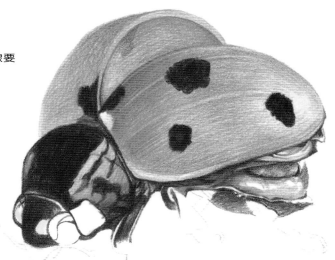

杏黃 杏紅 洋紅 暗灰

4. 深入細緻地畫出頭部、胸部和後肢的整體顏色，對於暗部的顏色要做加深刻畫。

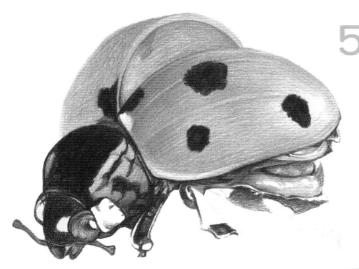

5. 加強頭部的形體塑造，深入細緻地畫出眼睛的整體顏色，注意形體的結構變化。

杏黃 洋紅 暗灰

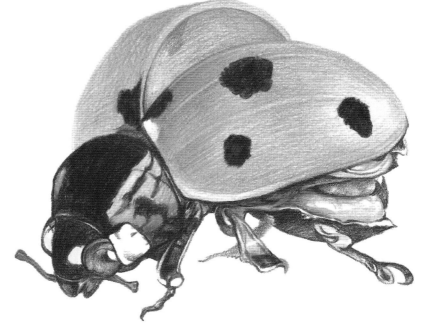

6. 最後細緻地刻畫出四肢的整體顏色，用橄欖綠畫出邊緣線的顏色，翅膀的脈絡則用橙黃色進行刻畫。

杏黃 杏紅 洋紅 暗灰 橄欖綠

昆蟲百科

　　蜻蜓是世界上眼睛最多的昆蟲。蜻蜓的眼睛又大又鼓，佔據著頭的絕大部分；腹部細長，呈圓筒形；翅膀扁長，呈透明膜狀，分佈著清晰的網狀翅脈。蜻蜓的飛行能力很強，既可突然迴轉，又可直入雲霄，有時還能後退飛行，休息時，雙翅平展兩側或直立於背上。蜻蜓一般在池塘或河邊飛行、捕食飛蟲。

所用顏色

鵝黃　黃綠　粉紅　酒紅　紫棠　天藍　青蓮　棕黃　暗灰

頭部詳解

　　蜻蜓的頭部圓潤而小巧，可視為球體進行塑造。蜻蜓的眼睛佔據了頭部大半的面積，由許多的複眼組成，可以呈現出不同的色彩。

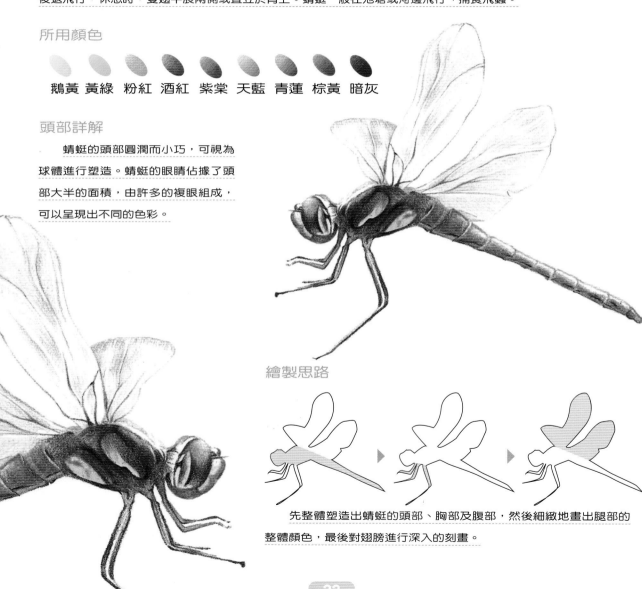

繪製思路

　　先整體塑造出蜻蜓的頭部、胸部及腹部，然後細緻地畫出腿部的整體顏色，最後對翅膀進行深入的刻畫。

頭部、身體與腿部的比例要準確掌握。

粉紅

1. 使用粉紅色勾畫出蜻蜓的整體輪廓，注意掌握整體的動作、姿態。

身體有較明顯的花紋分佈，使用留白的方式繪製。

2. 使用較短的線條畫出整體的暗部色調，從左向右進行排線，注意顏色的深淺變化。

粉紅

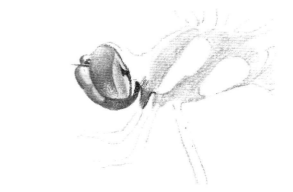

區分清楚眼睛的亮面與暗面，
按照形體進行排線的刻畫。

鵝黃　酒紅　紫棠　天藍

3. 由於蜻蜓的眼睛由較多的複眼組成，在色彩上會呈
現出多種顏色，使用不同的顏色進行繪畫。

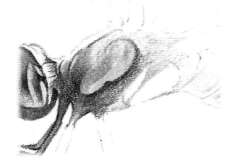

頸部花紋的顏色比較鮮豔，且顏色較
多，注意顏色的混合及自然過渡。

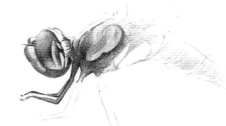

青蓮　棕黃　暗灰

4. 向後對頸部及前肢進行上色，加強刻畫輪廓線。

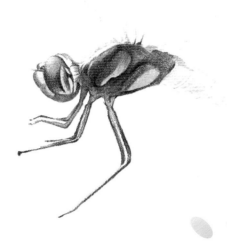

蜻蜓的前肢細長且彎曲，注意對關節彎曲處的加強刻畫。

黃綠　天藍　青蓮　棕黃　暗灰

5. 繼續向後畫出前胸的整體顏色，深入細緻地對前肢進行形體的塑造。

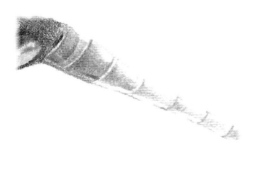

腹部與前胸的銜接處顏色較深，使用青蓮色對其進行上色。

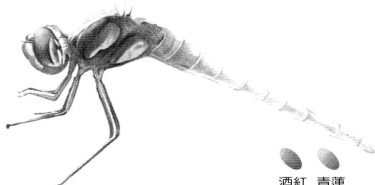

酒紅　青蓮

6. 蜻蜓的腹部較長，使用長直線對其進行上色。同時加強明暗交界線的刻畫，分出亮面與暗面。

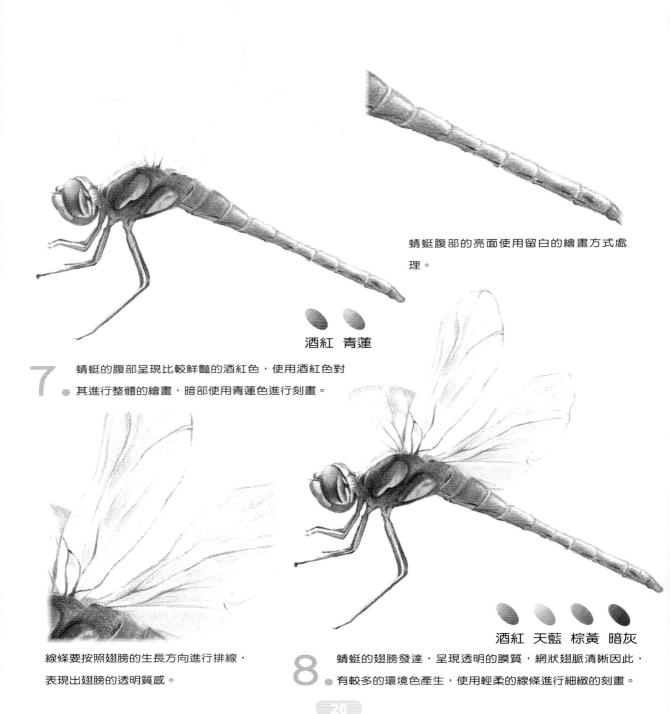

蜻蜓腹部的亮面使用留白的繪畫方式處理。

酒紅　青蓮

7. 蜻蜓的腹部呈現比較鮮豔的酒紅色，使用酒紅色對其進行整體的繪畫，暗部使用青蓮色進行刻畫。

線條要按照翅膀的生長方向進行排線，表現出翅膀的透明質感。

酒紅　天藍　棕黃　暗灰

8. 蜻蜓的翅膀發達，呈現透明的膜質，網狀翅脈清晰因此，有較多的環境色產生，使用輕柔的線條進行細緻的刻畫。

昆蟲百科

　　蛾是一種與蝴蝶有親近關係的昆蟲。多在夜間活動，喜歡聚集在光亮處。雖然沒有蝴蝶漂亮，但形體卻和蝴蝶差不多；翅膀可以展開，頭部有細長的觸角。

所用顏色

鴨黃　檸檬黃　鵝黃　棕黃　橄欖綠　烏灰

頭部詳解

　　飛蛾頭部有一對棒狀的觸角，對稱分佈於頭頂兩側，上色時要注意刻畫出對比。

繪製思路

　　飛蛾的翅膀顏色鮮豔，先畫出翅膀的整體顏色，然後從上到下、深入地塑造形體。

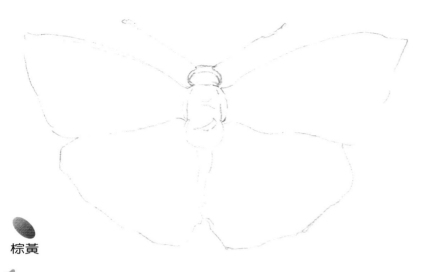

胸部的細節紋理在起稿
時也一併畫出。

棕黃

1. 掌握飛蛾的整體形態,使用棕黃色概括地畫出基本形體輪廓。

使用較長的線條向兩邊分
散地進行排布。

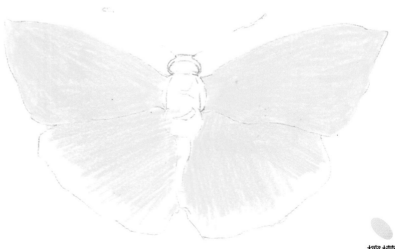

檸檬黃

2. 使用檸檬黃色整體鋪出蝴蝶全身的大致色調,線條要按照其
形體的生長結構進行繪畫。

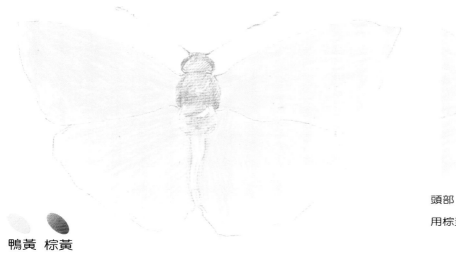

頭部、胸部的邊緣顏色較深，使用棕黃色進行繪畫。

鴨黃　棕黃

3. 使用鴨黃色、棕黃色進行顏色的混合，對頭部、胸部和腹部進行整體上色。

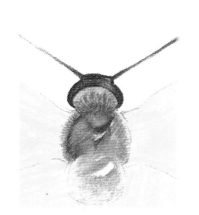

區分亮面與暗面，加強暗面的顏色。

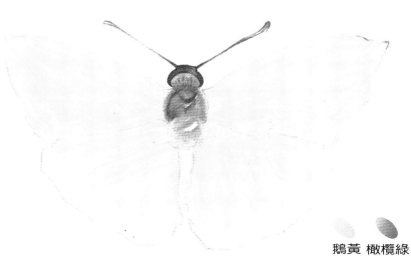

鵝黃　橄欖綠

4. 使用鵝黃色、橄欖綠色分別對頭部和胸部進行細緻的上色。

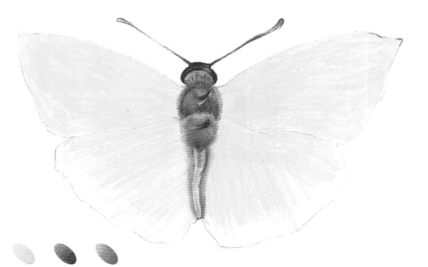

腹部的形體比較狹長，使用
長線條進行鋪色。

鵝黃　棕黃　橄欖綠

5. 繼續向下畫出蝴蝶腹部的整體顏色，進一步加強對深色部位的刻畫。

邊緣的顏色和翅膀的固有色
要進行融合。

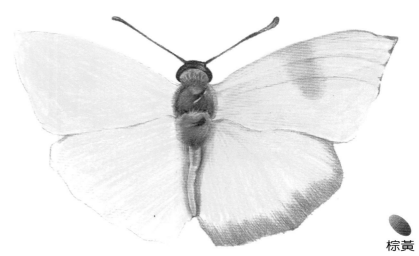

棕黃

6. 使用棕黃色細緻地刻畫右側翅膀邊緣的顏色，注意顏色的深淺變化。

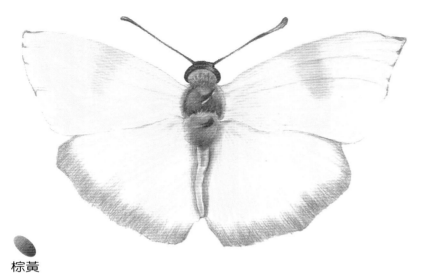

翅膀邊緣的輪廓線有弧度的變化，
要使用平滑的弧線來勾勒。

棕黃

7. 用同樣的方法在左側翅膀邊緣上色。

細節的排線要按照紋理的生長方
向描繪。

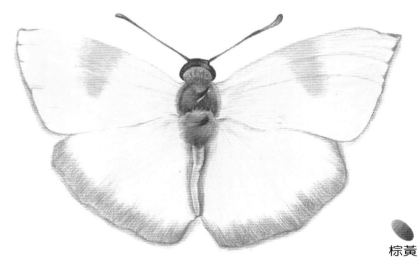

棕黃

8. 繼續使用棕黃色畫出上端翅膀深色的細節紋理。

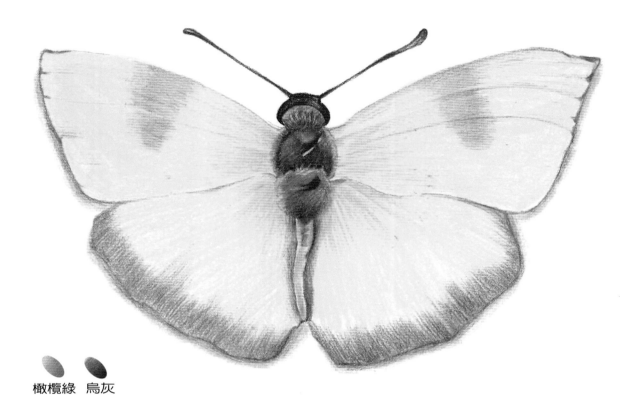

橄欖綠　烏灰

9. 觀察飛蛾整體的明暗，加強對身體暗部的刻畫，並依據光源方向使用烏灰色畫出蝴蝶的投影。

注意投影色調的深淺變化及
形狀的刻畫。

昆蟲百科

　　蝴蝶與其他昆蟲的不同在於身上長有大而耀眼的翅膀。蝴蝶的翅膀多半色彩鮮豔，有各種花斑，並且形體較大、顏色美麗。蝴蝶主要在白天活動，靜止時翅膀豎於背部，飛行時翅膀展開於兩側。蝴蝶這種昆蟲幾乎分佈於全世界。

所用顏色

檸檬黃　粉紅　黃綠　天藍

棕黃　烏灰　暗灰

繪製思路

　　從頭部開始，逐步向下畫出頸部、腹部及翅膀的顏色。細節花紋最後再做調整。

頭部詳解

　　蝴蝶的頭部扁平而小巧，有一對細而狹長的觸角，眼睛分佈於頭部兩側。

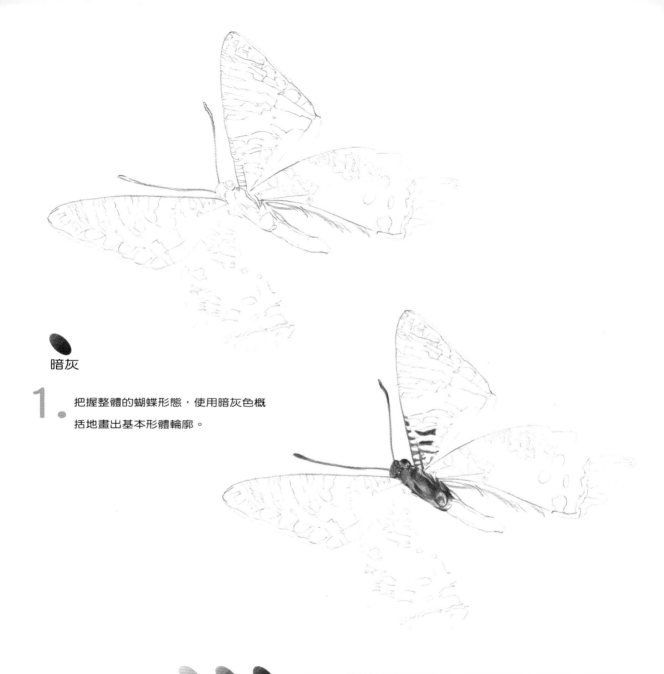

暗灰

1. 把握整體的蝴蝶形態，使用暗灰色概括地畫出基本形體輪廓。

粉紅　棕黃　暗灰

2. 用多種顏色進行疊加，鋪出全身的大致色調。線條要按照形體的生長結構進行繪畫。

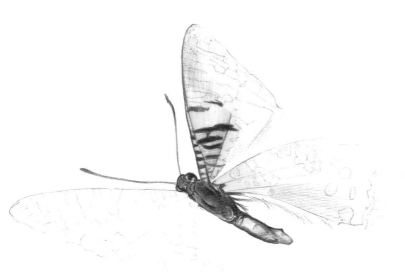

檸檬黃 粉紅 黃綠 天藍

3. 混用多種顏色，對頭部、胸部和上側的
翅膀進行顏色的區分。

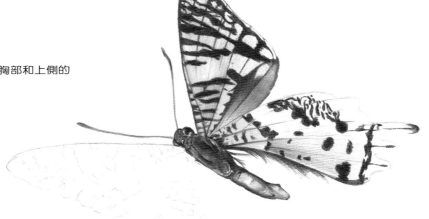

粉紅 棕黃 暗灰

4. 翅膀上部分佈著顏色較深的花紋，用暗灰色進行刻畫。

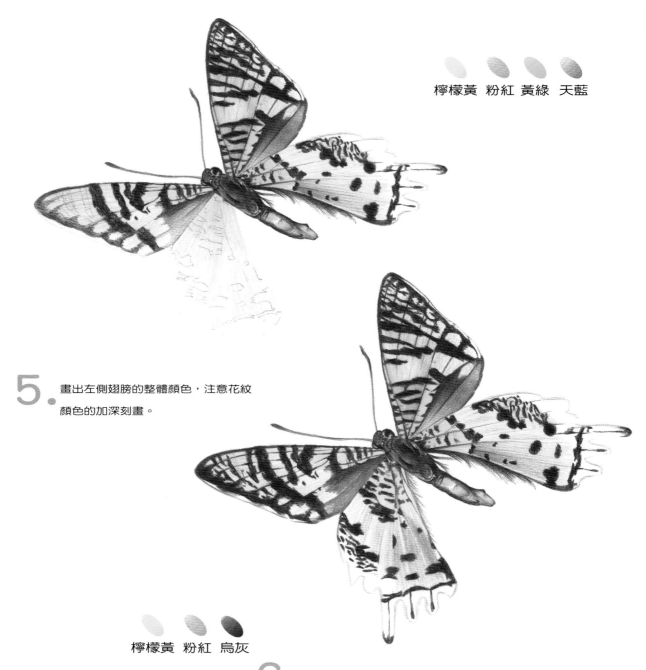

檸檬黃　粉紅　黃綠　天藍

5. 畫出左側翅膀的整體顏色，注意花紋
顏色的加深刻畫。

檸檬黃　粉紅　烏灰

6. 修飾完善翅膀的描繪，調整畫面的整體色調，加強細節的繪製。

3.5 蜜蜂

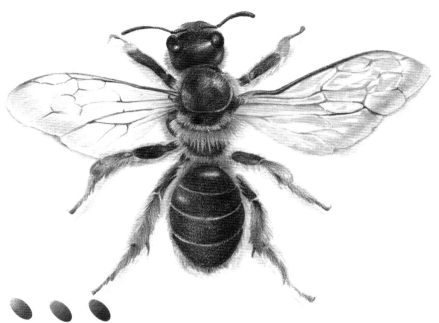

昆蟲百科

　　蜜蜂是一種會飛行的群居昆蟲，它們採食花粉和花蜜並釀造蜂蜜。蜜蜂全身呈現黃褐色或黑褐色，身上長有密毛，頭與胸幾乎同寬，腰部比胸部、腹部纖細。蜜蜂白天採蜜，晚上釀蜜，同時替果樹完成授粉任務，是農作物授粉的重要媒介。

所用顏色

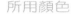

秋黃　琥珀黃　栗黃　昏黃　棕黃　降紅　烏灰　暗灰

頭部詳解

　　蜜蜂扁圓形的頭部，在刻畫時可視為球體加以塑造，蜜蜂的眼睛呈橢圓形，位於頭部的兩側，觸角細而短小，注意其輪廓線的刻畫要清晰。

繪製思路

　　從頭部開始畫，逐步向下畫出蜜蜂頸部、腰部、腹部的顏色，最後再對腿部及翅膀進行細緻的刻畫。

妥善掌握頭部的動作與細節輪廓的正確透視。

昏黃

1. 蜜蜂整體呈現黃褐色或黑褐色，起稿時使用昏黃色描繪輪廓。

暗灰

2. 接著使用暗灰色對頭部、胸部和腹部輪廓進行細緻的刻畫。

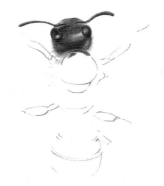

昏黃

暗灰

3. 先對頭部進行整體塑造，使用暗灰色鋪出整體的顏色，再以昏黃色為面部細節上色。

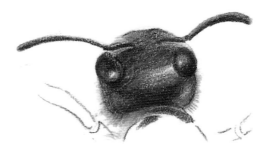

區分眼睛的明暗，使用暗灰色仔細地畫出眼睛的暗部；注意亮部細節的留白。

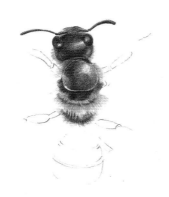

胸部分支的肢節處佈有密集的黃色絨毛。

琥珀黃

栗黃

烏灰

4. 蜜蜂的胸部呈現分支狀的結構形體，上、下分支在刻畫時要做出顏色的對比。

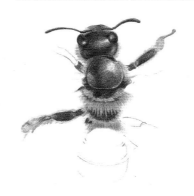

昏黃

棕黃

烏灰

5. 深入細緻地畫出左側後肢的整體顏色，注意邊緣輪廓處黃色絨毛的形體塑造。

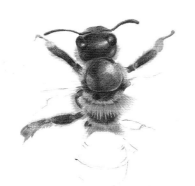

昏黃

棕黃

烏灰

6. 使用昏黃色、棕黃色和烏灰色進行顏色的疊加，分別對左、右兩側的前肢做形體的塑造。

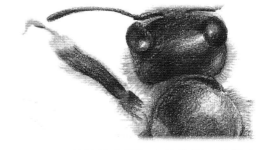

前肢的尖端細小而狹長，較微尖銳，因此輪廓線要刻畫清楚。

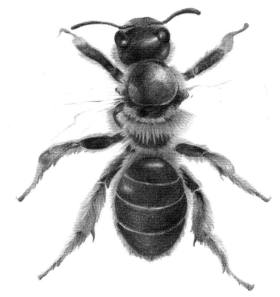

秋黃

昏黃

暗灰

腹部的邊緣長有較短的黃色絨毛，注意細節的刻畫。

7. 蜜蜂的腹部比較突出，整體呈現橢圓形，兩側長有絨毛密集的後肢。

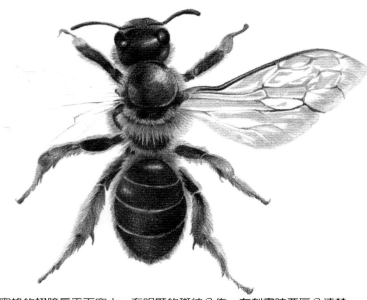

琥珀黃

降紅

翅膀邊緣處的顏色較深，使用較密的線條進行上色。

8. 蜜蜂的翅膀扁平而寬大，有明顯的斑紋分佈，在刻畫時要區分清楚明暗，並對暗部進行加深刻畫。

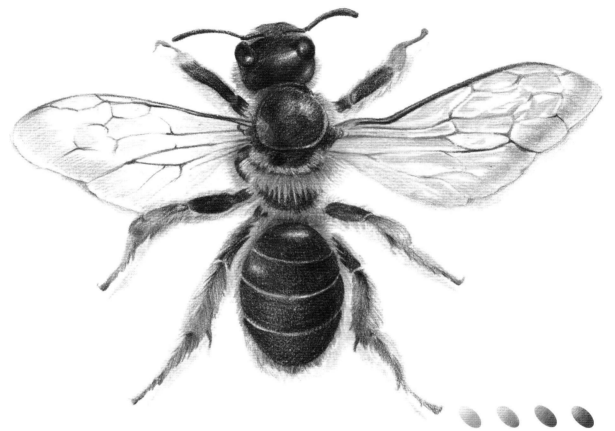

栗黃 昏黃 棕黃 降紅

9. 進一步將蜜蜂的形體修飾完整，注意兩側翅膀的顏色要仔細對比著進行刻畫。

左側翅膀位於亮
面，線條刻畫要
輕柔，細節紋理
要表現清晰。

加深頭部、胸部的
暗面色調，增強體
積感的塑造。

昆蟲百科

　　蟬是一種較大的、吸食植物的昆蟲，它們如同針一般中空的口器可刺入樹幹吸食樹液。全世界有不同種類的蟬，它們形狀相似、顏色各異，身體兩側有大大的環形發聲器官，因此在夏天可聽到叫聲響亮的蟬鳴。

所用顏色

鵝黃　松綠　橄欖綠

黛紫　中灰　暗灰

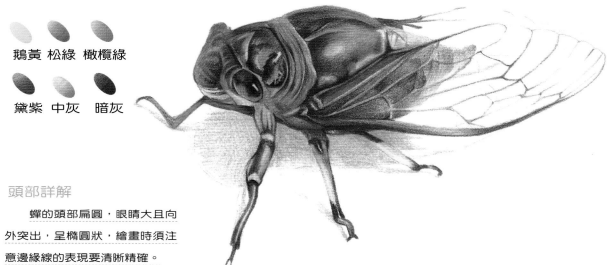

頭部詳解

　　蟬的頭部扁圓，眼睛大且向外突出，呈橢圓狀，繪畫時須注意邊緣線的表現要清晰精確。

繪製思路

　　首先細緻地刻畫出頭部的整體顏色，然後對頸部、背部及翅膀進行統一的形體塑造，最後畫出腿部及投影面的顏色。

暗灰

1. 蟬的整體顏色較深，起稿時使用較深的顏色來勾勒輪廓。

2. 從細節處進行明暗的區分，採用較短的直線進行暗部的鋪色。

暗灰

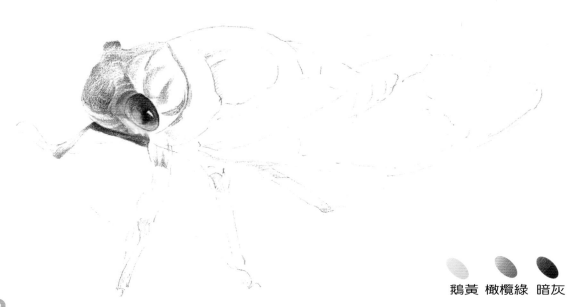

鵝黃 橄欖綠 暗灰

3. 繪製出眼睛的整體顏色，注意眼睛高光處使用留白的方式來處理，環境色的刻畫要自然。

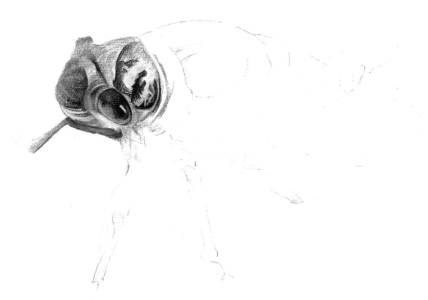

黛紫 中灰

4. 使用中灰色為頭部的亮面進行上色，注意排線要按照形體的結構進行繪畫。

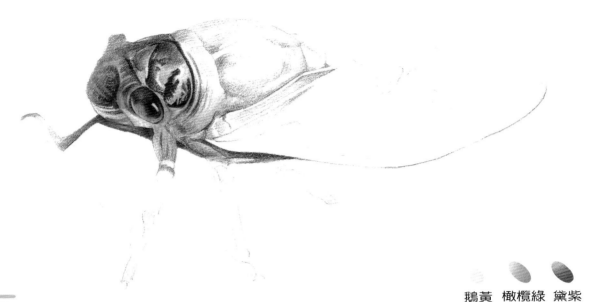

鵝黃　橄欖綠　黛紫

5. 整體塑造頭部的形體，注意軀殼質感的表現，頸部的邊緣線要加強刻畫。

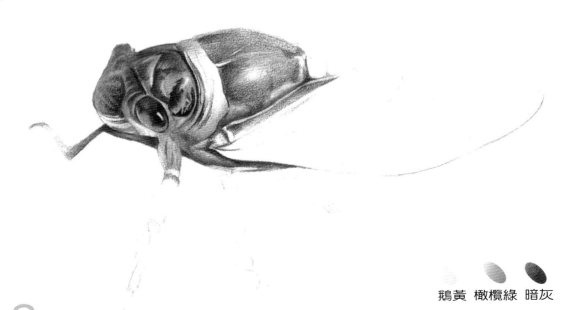

鵝黃　橄欖綠　暗灰

6. 向後畫出背部的整體顏色，注意對細節紋理的刻畫，使用長直線描繪出整體的排線。

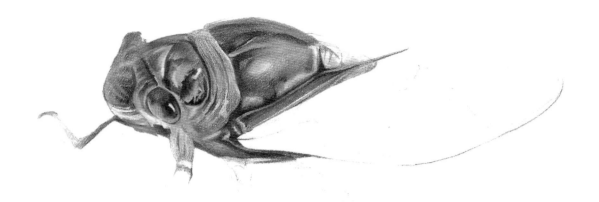

黛紫　鵝黃

7. 背部的邊緣處有暗紅色的色塊，使用黛紫色輕輕地畫上一層顏色，然後使用鵝黃色向後進行繪畫。

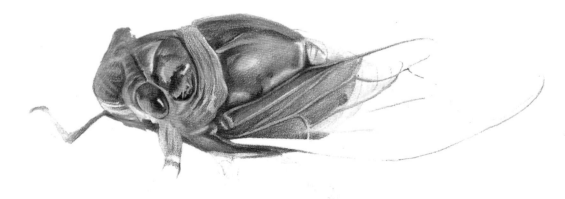

暗灰

8. 翅膀透明且紋理清晰，從側面可以看見腹部，使用暗灰色畫出腹部的整體顏色。

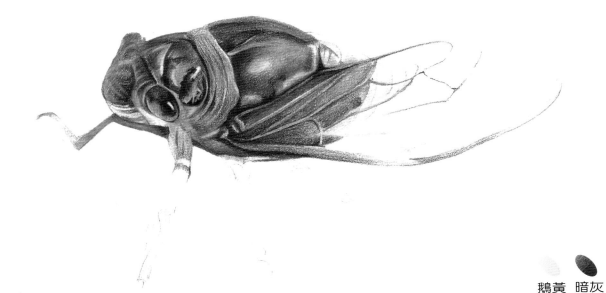

鵝黃　暗灰

9. 使用檸檬黃色和暗灰色進行疊加，畫出翅膀底部邊緣的整體顏色，使用較短的直線來刻畫。

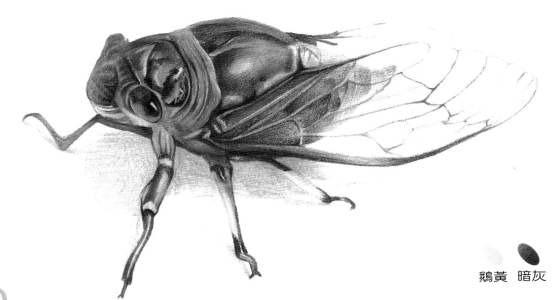

鵝黃　暗灰

10. 塑造腿部的整體形體，注意腿部的動態表現與前後的透視關係，最後使用暗灰色畫出投影面。

昆蟲百科

　　蒼蠅是在白天活動頻繁的昆蟲，有顯著的趨光性。蒼蠅的活動受溫度的影響很大，最適宜的溫度是27℃至30℃。蒼蠅多以腐敗的有機物作為食物，因此常見於衛生較差的環境。

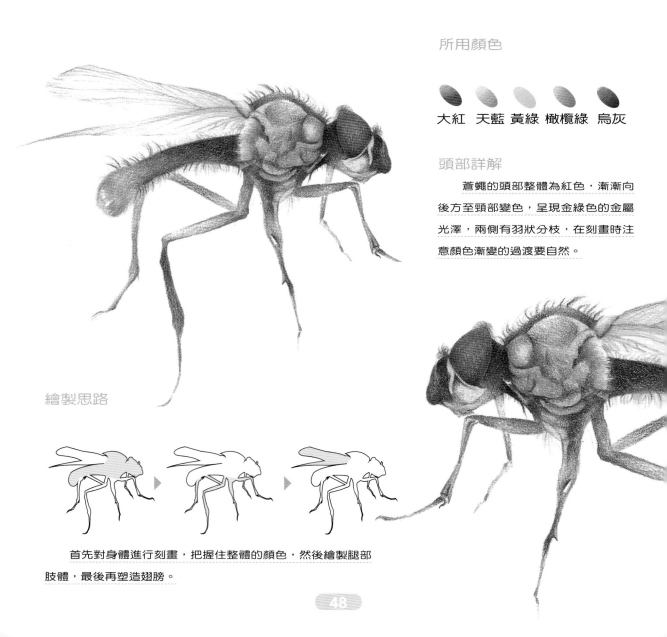

所用顏色

大紅　天藍　黃綠　橄欖綠　烏灰

頭部詳解

　　蒼蠅的頭部整體為紅色，漸漸向後方至頸部變色，呈現金綠色的金屬光澤，兩側有羽狀分枝，在刻畫時注意顏色漸變的過渡要自然。

繪製思路

　　首先對身體進行刻畫，把握住整體的顏色，然後繪製腿部肢體，最後再塑造翅膀。

蒼蠅的頭部較小，眼睛較大且向外突出。

橄欖綠

1. 使用橄欖綠色輕輕地畫出蒼蠅的外形輪廓，確定各個部位的位置。

橄欖綠

蒼蠅頭部與頸部的顏色較深，加重對此處顏色的繪製。

2. 繼續使用橄欖綠色對頭部、頸部及腹部進行第一層的鋪色，注意要按照結構進行有層次變化的刻畫。

眼睛可以視為對球體進行塑造，注意輪廓線的完善。

大紅

3. 蒼蠅的眼睛呈現紅色，使用大紅色在眼睛做整體的上色，注意要區分出明暗。

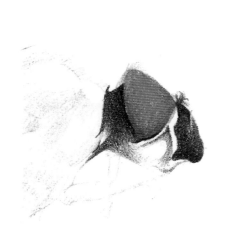

烏灰

眼周輪廓線的刻畫要細緻，注意邊緣輪廓的留白處理。

4. 從頭部的暗面開始繪畫，注意暗部顏色的深淺變化。

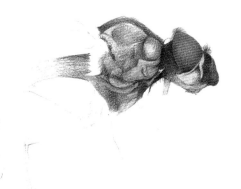

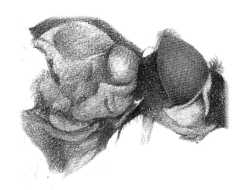

蒼蠅胸部的形體比較突出，輪廓較圓潤，線條要按照形體仔細刻畫。

黃綠　橄欖綠　烏灰

5. 使用黃綠色、橄欖綠色和烏灰色進行顏色的疊加，為胸部進行統一上色。

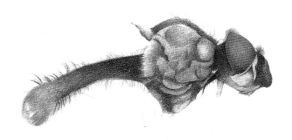

蒼蠅腹部兩側長有短小密集的絨毛，使用短線輕輕地進行描繪。

6. 繼續使用疊加上色的方法，畫出蒼蠅腹部的整體顏色。

黃綠　橄欖綠　烏灰

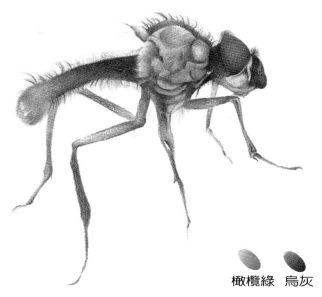

使用短筆觸為亮面進行細緻的鋪色。

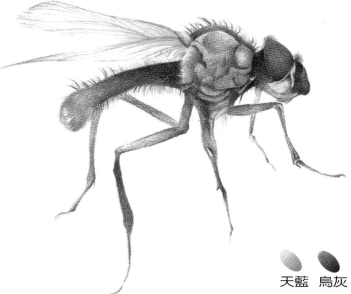

橄欖綠　烏灰

7. 蒼蠅的腿多而細長，前端較尖，在刻畫時注意區分每一條腿的明暗，加強暗部的顏色繪畫，拉開整體的對比。

正確地掌握翅膀的前後關係，注意透視關係的刻畫。

天藍　烏灰

8. 蒼蠅的翅膀薄而透明，有明顯的紋理分佈，使用天藍色、烏灰色對其進行深入、細緻的刻畫。

昆蟲百科

　　蚊子是小型昆蟲，整體呈灰褐色、棕褐色或黑色，體表覆蓋有形狀及顏色不同的鱗片，因此身體呈現出不同的顏色。蚊子是一種具有刺吸式口器的纖小飛蟲，通常以人類、動物的血液作為食物。

所用顏色

鴨黃　琥珀黃　栗黃　昏黃　棕黃　橄欖綠　棕黑　銀灰

繪製思路

頭部詳解

　　蚊子的頭部小而圓，整體顏色較深，長有尖銳的口器。

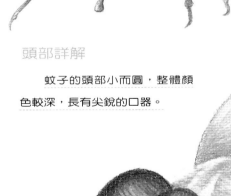

　　蚊子的眼睛大而突出，佔據了頭部的主要位置，先對其進行刻畫，然後再對腿部和翅膀做整體的塑造。

眼睛與翅膀的邊緣線要刻畫清晰。

鴨黃

1. 用鴨黃色勾畫出蚊子的形體輪廓，注意對姿態動作的掌握。

鴨黃

2. 修整輪廓線的勾勒，使用較長的排線對整體的亮暗進行概略的區分。

銀灰

3. 使用銀灰色對身體的顏色做區分，注意暗部色調的深淺變化。

細節處的排線要按照紋理的生長方向繪製。

邊緣輪廓的顏色由內而外逐漸變深。注意色調的深淺變化。

栗黃

銀灰

4. 從眼部開始刻畫，先使用栗黃色加深眼部的整體顏色，再使用銀灰色加深邊緣輪廓。

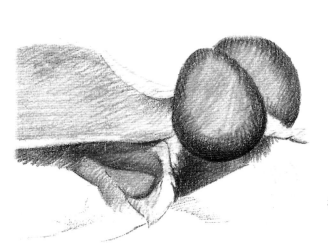

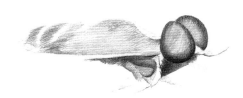

昏黃　棕黃

橄欖綠　銀灰

5. 加強眼睛形體的整體塑造，然後畫出腹部的顏色。

眼底的顏色較深，鋪色要加重描繪，以便拉開整體的對比性。

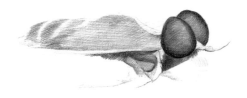

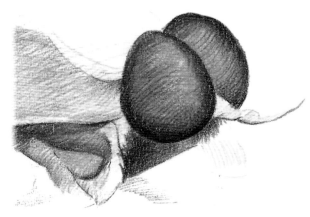

依據眼睛的橢圓形狀結構，用平滑的直線畫出排線。

橄欖綠

棕黑

6. 進一步加深眼睛的整體顏色，使用橄欖綠
和棕黑色進行疊加上色。

橄欖綠

棕黃

棕黑

7. 向後畫出背部的整體顏色，注意細節紋
理的刻畫與顏色的自然過渡。

背部後方分佈了黑色的花紋，使用棕黑色來描繪。

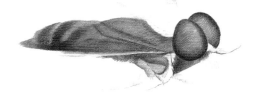

翅膀呈現出透明的顏色,在刻畫暗部時,使用較淺的色鉛筆上色。

鴨黃

8. 使用鴨黃色鋪設出翅膀、腿部的暗面色調,注意排線方向的變化。

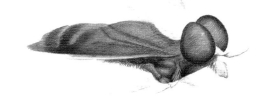

銀灰

9. 對翅膀進行細緻的刻畫,選用銀灰色來上色,注意質感的表現。

使用較短的直線按照翅膀的紋理方向對其進行刻畫。

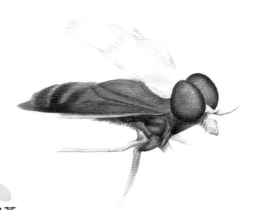

鴨黃

棕黃

10. 向下畫出腿部的暗面色調，使用鴨黃色和棕黃色進行疊加上色。

腿部關節轉折處的輪廓線要加重刻畫，以突出形體的結構造型。

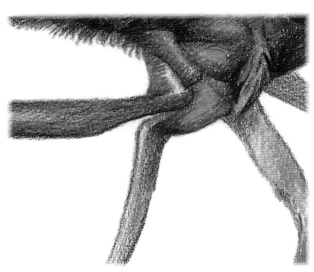

蚊子腹部下方長有細密的絨毛，使用較短的直線刻畫。

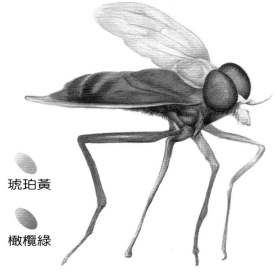

琥珀黃

橄欖綠

11. 修整腹部、腿部的形體塑造，要分清腿部的亮面與暗面，加深暗部顏色的刻畫，增強體積感的表現。

第4章

造型奇特的昆蟲

昆蟲百科

蝗蟲是群居型的短角蚱蜢，數量極多，生命力頑強，能棲息在各種地方，在山區、森林、低窪地區、半乾旱地區、草原分佈最多。蝗蟲善於飛行，後肢發達，善於跳躍，全身通常為綠色、灰色、褐色或黑褐色。蝗蟲頭大、觸角短，主要以植物葉片為食，常在田間、草叢間出現，是農作物的主要害蟲。

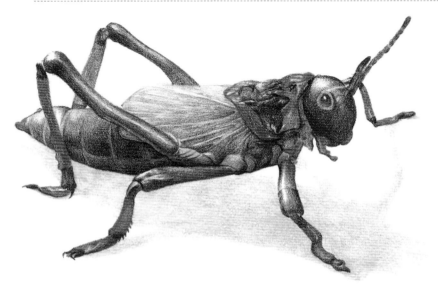

所用顏色

朱紅　丹砂　大紅　深紅

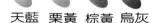

天藍　栗黃　棕黃　烏灰

頭部詳解

蝗蟲的頭頂長有較短的深色觸角，頭部扁圓，形似豆粒；眼睛為橢圓形，呈棕褐色，眼周略顯淺棕褐色，在繪畫時要注意顏色的區分。

繪製思路

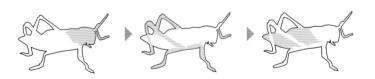

從頭部開始進行繪畫，向後畫出腿部的顏色，注意腿部的動勢作表現，最後畫出腹部及翅膀的顏色。

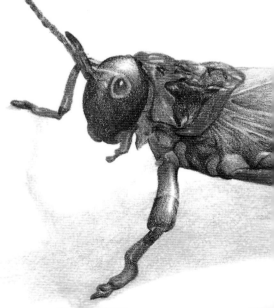

蝗蟲的頭部較小，為橢圓形，線條刻畫要盡量圓滑。

大紅

1. 蝗蟲整體呈紅色，起稿時採用大紅色對形體輪廓進行繪畫，須留心掌握好身體各部位的比例關係。

栗黃　天藍　大紅

加強各部位輪廓線的繪畫，修整形體的細節刻畫。

2. 用栗黃色、天藍色、大紅色對蝗蟲身上各部位的顏色做出區分。

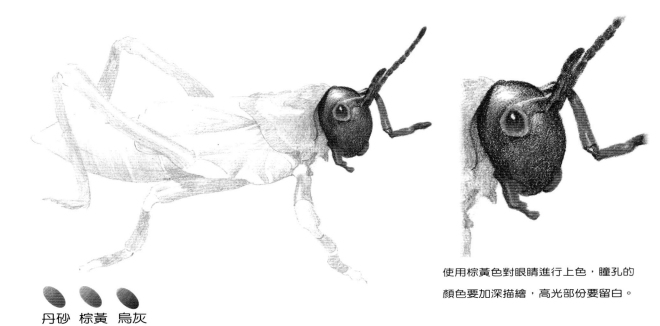

丹砂　棕黃　烏灰

使用棕黃色對眼睛進行上色，瞳孔的
顏色要加深描繪，高光部份要留白。

3. 蝗蟲的頭部顏色較深，先就整體做上色，要注意明暗色調的區分。

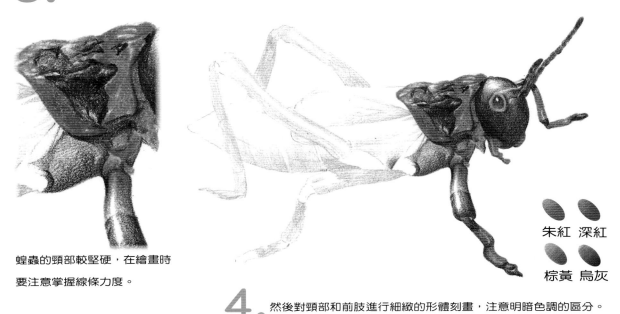

蝗蟲的頸部較堅硬，在繪畫時
要注意掌握線條力度。

朱紅　深紅

棕黃　烏灰

4. 然後對頸部和前肢進行細緻的形體刻畫，注意明暗色調的區分。

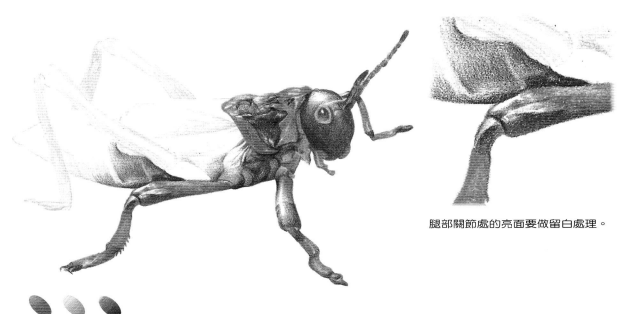

腿部關節處的亮面要做留白處理。

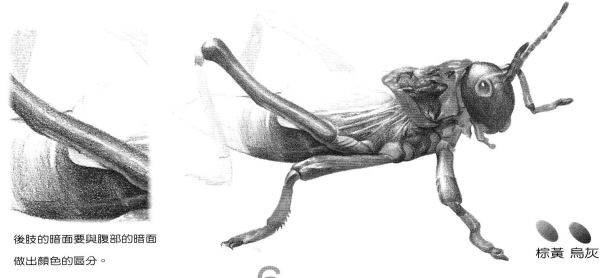

朱紅 天藍 烏灰

5. 使用朱紅色、天藍色和烏灰色對中間部位的肢體進行整體上色。

後肢的暗面要與腹部的暗面
做出顏色的區分。

棕黃 烏灰

6. 蝗蟲的後肢長而有力，使用長筆觸對其進行形體的塑造。

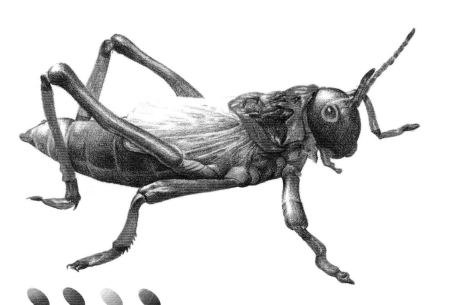

使用較短的筆觸對腹部的暗面
上色。

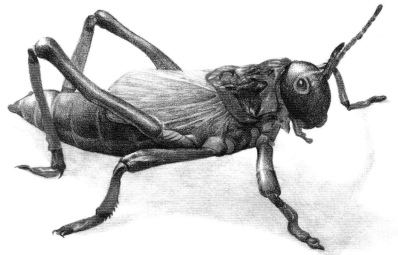

大紅　深紅　天藍　烏灰

7. 深入細緻地畫出腹部的整體顏色，注意細節紋理的刻畫。

栗黃

棕黃

烏灰

翅膀上的紋理採用留白的方
式表現。

8. 刻畫蝗蟲背部的翅膀，其翅膀的顏色整體透明，環境色比較豐富，使用多
種顏色描繪。

昆蟲百科

　　螳螂是一種中大型肉食性昆蟲，身體較長，多為綠色，也有褐色或具有花斑的種類。其指標性特徵是有兩把"大刀"，即前肢，前肢長而有力，有非常鋒利的尖刺，在捕食時能牢牢地抓住獵物。螳螂的頭部呈倒三角形，眼睛大而明亮，觸角細長。螳螂獵捕各類昆蟲，在田間和林區能消滅很多害蟲，因此屬於益蟲。

所用顏色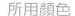

檸檬黃　杏黃　栗黃　棕黃

嫩綠　雪青　降紫　暗灰

頭部詳解

　　螳螂的頭部呈三角形，眼睛大而突出，觸角比較長，呈絲狀，由多個節構成，在繪畫時要注意細節結構的表現。

繪製思路

首先對頭部進行深入的刻畫，然後畫出頸部及前肢的整體顏色，再畫出腹部、背部、後肢及投影的整體顏色。

檸檬黃

1. 螳螂多以黃色為主，使用檸檬黃色起稿繪畫，繪製出整體的形體輪廓。

螳螂的頭部呈倒三角形，
眼睛圓潤且向外突出。

加強頭部與頸部之間輪廓線的
勾勒，修整頭部形體。

2. 使用檸檬黃色對全身進行整體的明暗區分。

檸檬黃

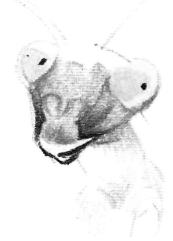

對於螳螂頭部底端的邊緣線，使用暗灰色做加深的描繪。

嫩綠　棕黃　暗灰

3. 使用嫩綠色、棕黃色和暗灰色，分別對眼睛與頭部的暗面上色。

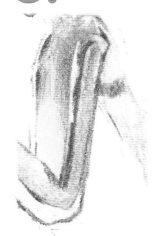

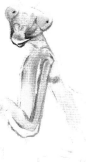

使用絳紫色加深邊緣線的勾勒。

杏黃　降紫

4. 使用長筆觸畫出前肢的暗部色調，排線要按照形體結構刻畫。

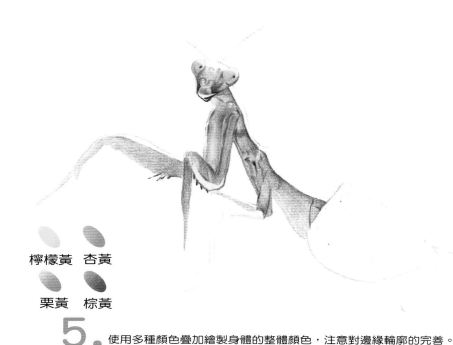

檸檬黃　杏黃

栗黃　棕黃

螳螂前肢的底端長有較短的尖刺，注意細節的刻畫。

5. 使用多種顏色疊加繪製身體的整體顏色，注意對邊緣輪廓的完善。

螳螂腹部的顏色比較豐富，使用色彩混合的塗色方法進行上色。

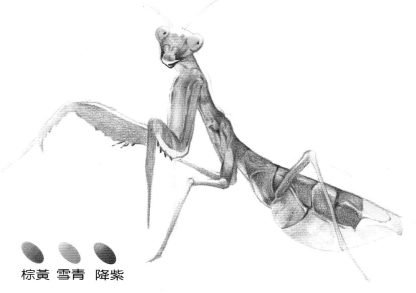

棕黃　雪青　降紫

6. 接下來對腹部進行上色，腹部呈現分支的結構造型，在刻畫時注意分支線條的刻畫。

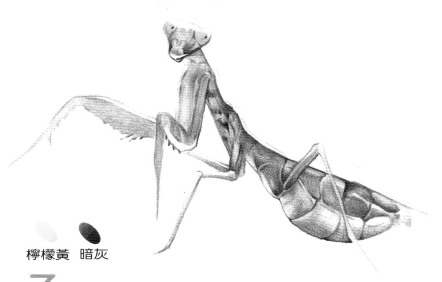

使用留白的方式處理
亮部。

檸檬黃　暗灰

7. 進一步補強腹部的顏色，使用檸檬黃色和暗灰色勾勒腹部形體。

螳螂的尾部比較尖銳，使用短
筆觸進行繪畫。

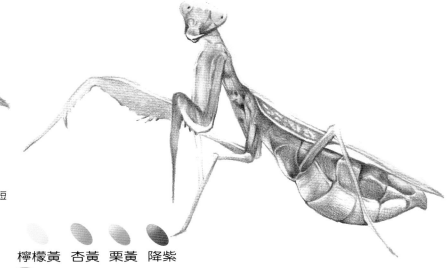

檸檬黃　杏黃　栗黃　降紫

8. 畫出尾部及翅膀的整體顏色，注意上下遮擋關係及線條排線方向的變化。

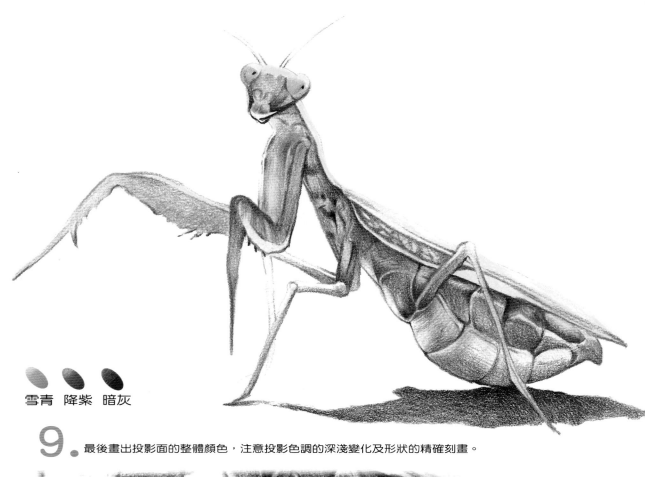

雪青　降紫　暗灰

9. 最後畫出投影面的整體顏色，注意投影色調的深淺變化及形狀的精確刻畫。

螳螂腿部的投影面細長，顏色較淺；腹部的投影面呈現橢圓形，顏色由外向內、逐步變深。

昆蟲百科

　　磕頭蟲也叫大黑叩頭蟲，是一種常見的小甲蟲。它有三對又短又小的胸足，這短小的胸足和其他善跳昆蟲強健的後足比起來、實在是小得可憐，這樣的足部結構，只適合用來爬行，根本不能跳高、跳遠。

所用顏色

棕黃　棕黑　烏灰

橄欖綠 檸檬黃

繪製思路

　　由頭部開始上色，依次畫出背部、腿部的整體顏色。

頭部詳解

　　磕頭蟲的頭部扁圓，眼睛較小，頭頂有兩隻長長的觸角，在刻畫時注意掌握其形體的主要特徵。

頭頂的觸角使用較長的弧線進行輪廓的刻畫。

烏灰

1. 使用烏灰色進行整體畫面的起稿，注意畫面構圖的比例要均衡。

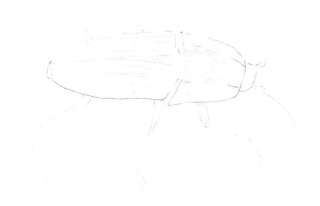

磕頭蟲的背部分佈有整齊的條紋，選用橄欖綠色描繪。

橄欖綠　檸檬黃

2. 使用橄欖綠和檸檬黃區分出昆蟲的整體顏色。

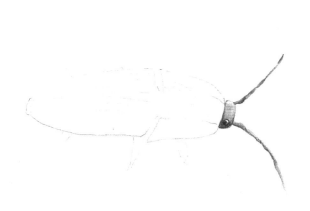

磕頭蟲眼睛的顏色最深，使用暗灰色進行上色，高光處使用留白的方式進行繪畫。

橄欖綠　烏灰

3. 磕頭蟲的頭部呈現出較深的綠色，使用橄欖綠色和烏灰色進行疊加上色，注意區分亮面與暗面，並加強暗部的顏色。

頸部兩側呈現黃色，中部呈現綠色，在刻畫時注意顏色的銜接要自然。

橄欖綠　檸檬黃

4. 整體塑造頸部的形體，注意頸部與頭部的位置關係，靠近頭部的邊緣線要加深刻畫。

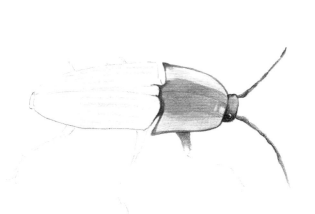

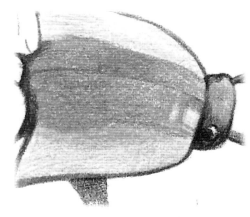

邊緣線的刻畫要呈現出有輕有重的顏色變化。

棕黃　棕黑

5. 加強頸部輪廓線的刻畫，先用棕黃色輕輕地描繪出邊線，再用棕黑色加深刻畫。

背部花紋的排線要依據花紋的生長方向進行刻畫。

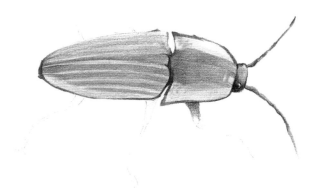

橄欖綠　檸檬黃　棕黃

6. 深入細緻地畫出背部的整體顏色，注意背部花紋的生長走勢。

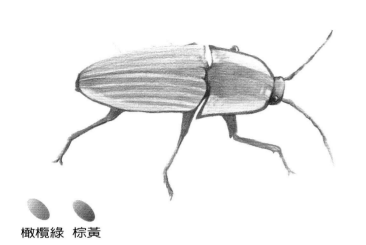

前肢、後肢的顏色要仔細對比著刻畫，注意顏色的深淺變化。

橄欖綠　棕黃

7. 畫出一側腿部的整體顏色，加強腿部的暗部色調，拉開畫面的對比關係。

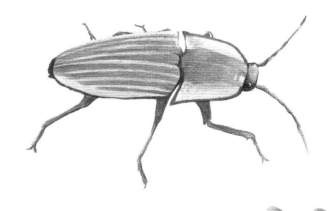

上色時，同樣要注意顏色的深淺變化與色彩的對比。

橄欖綠　棕黃

8. 使用同樣的顏色，畫出另一側腿部的整體色彩。

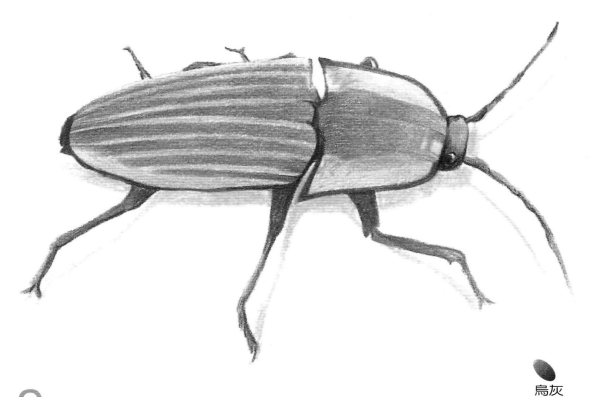

烏灰

9. 修飾畫面的整體色調，加強暗部的刻畫，使用烏灰色畫出投影面的整體顏色。

觸角處的投影使用較短
的直線表現，注意其形
狀的描繪。

背部的投影面在上
色時要注意顏色的
深淺變化。

昆蟲百科

　　毛毛蟲全身色彩豔麗，觸角呈絲狀或棍棒狀，全身呈蠕蟲狀，有三對胸足，腹足和尾足大多為五對。毛毛蟲模擬樹枝的技術非常高超，甚至在它與樹的結合處沒有一點差異或陰影。毛毛蟲的顏色、質感和結構，使得它能夠完美地與樹枝融為一體。

所用顏色

鵝黃　黃綠　粉紅　大紅　酒紅　藏藍　松綠　棕黃　暗灰

頭部詳解

　　毛毛蟲的頭部整體為紅色，五官顏色較深，鼻頭較突出，頭部整體圓潤且質感柔軟，刻畫時要注意質感的表現。

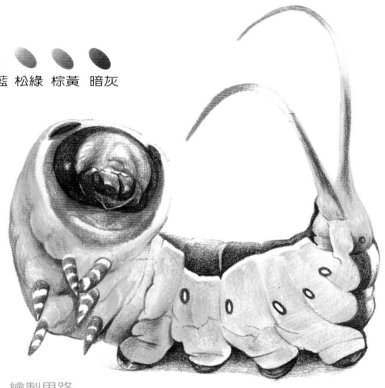

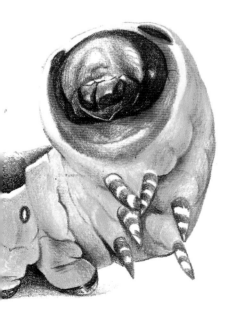

繪製思路

　　從頭部開始進行繪畫，逐步向下畫出腹部、背部、腿部和尾部的整體顏色，最後對投影面進行細緻的繪製。

毛毛蟲的頭部圓潤且柔軟，
可視為球體來繪製。

黃綠

1. 依據毛毛蟲的整體顏色，採用黃綠
色進行起稿。

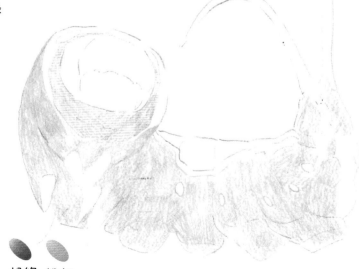

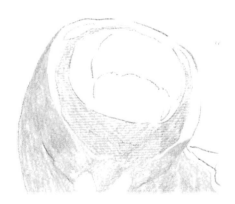

線條的排列要依據形體結構下筆繪製。

松綠　粉紅

2. 使用松綠色、粉紅色對整體顏色進行大致的區分。

鵝黃　黃綠　酒紅　暗灰

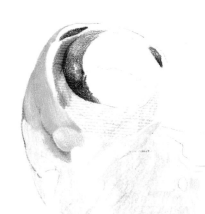

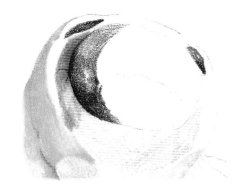

毛毛蟲的五官顏色較深，使用暗灰色進行繪製。

3. 從頭部開始進行細緻的刻畫，區分出頭部的亮暗面，加深暗部的繪製。

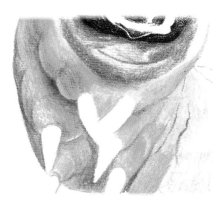

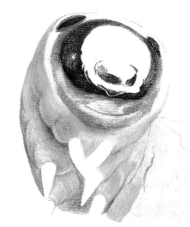

頸部呈現層疊生長，刻畫時要加強邊緣的繪製。

鵝黃　黃綠　酒紅　藏藍　暗灰

4. 使用多種顏色進行混合，畫出頸部的亮面顏色，注意腿部的留白。

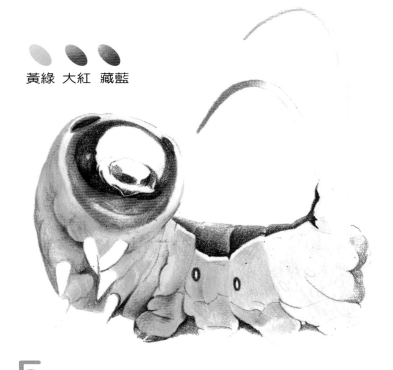

黃綠 大紅 藏藍

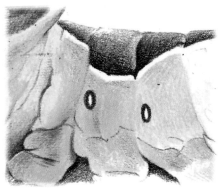

毛毛蟲背部的顏色較深，使用
藏藍色上色。

5. 整體畫出背部與腹部的暗部顏色，注意細節處的花紋刻畫。

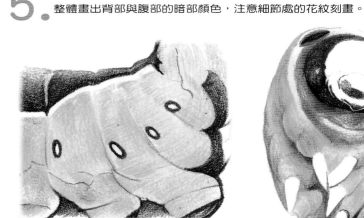

毛毛蟲的腹部比較柔軟，移動時有較多的褶
皺紋理產生，注意紋理邊緣線的描繪。

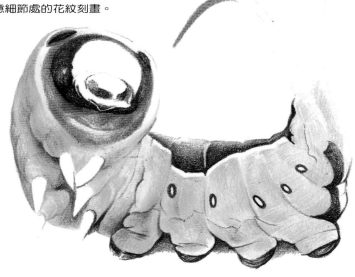

黃綠 大紅 藏藍 暗灰 **6.** 完整地刻畫出毛毛蟲腹部的整體顏色，注意形體的動作表現。

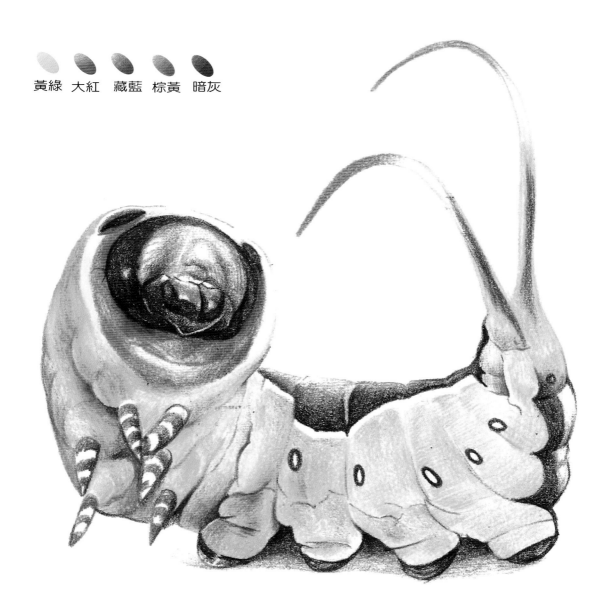

黃綠 大紅 藏藍 棕黃 暗灰

7. 加強細節造型的刻畫，使用棕黃色畫出腿部的整體造型。然後加深頭部、尾部的暗部刻畫，並畫出整體的投影面，注意投影面顏色的深淺變化。

昆蟲百科

　　蝸牛屬於軟體動物，整個軀體包括眼、口、足、殼、觸角等部分，身背螺旋形的殼。蝸牛形狀、顏色、大小不一，它們的殼有寶塔形、陀螺形、圓錐形、球形、煙斗形等。蝸牛移動時，頭伸出；受驚時，頭和尾一起縮進殼中，各品種蝸牛的結構都具有少許差別。

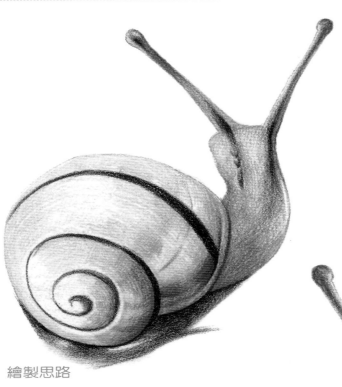

所用顏色

粉紅　緋紅　檸檬黃　杏黃

天藍　青蓮　銀灰　暗灰

頭部詳解

　　蝸牛的頭部整體為紅色，觸角的顏色較深，可用天藍色和青蓮色繪製上色，注意細節的刻畫。

繪製思路

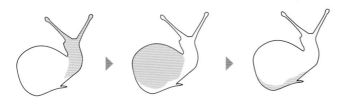

　　首先對頭部進行整體塑造，然後畫出殼的整體顏色，最後對投影面進行描繪。

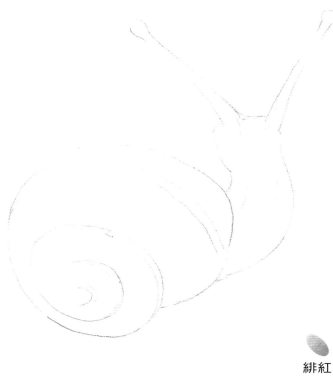

使用弧線勾勒蝸牛殼紋理。

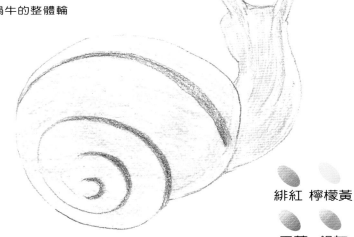

緋紅

1. 使用緋紅色、以較圓滑的直線畫出蝸牛的整體輪廓，注意動作的掌握。

緋紅　檸檬黃

天藍　銀灰

2. 使用緋紅色、天藍色、檸檬黃色和銀灰色，分別對蝸牛的身體、觸角、軀殼和深色花紋進行第一層的鋪色，以區分出各部位的顏色。

使用較短的筆觸對軀殼上的深色花紋進行上色。

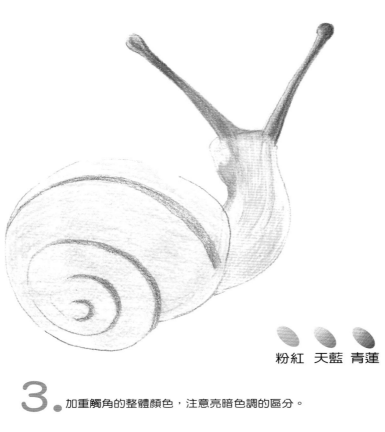

蝸牛觸角的前端是眼睛，眼睛的排線變化
要按照形體結構進行描繪。

粉紅　天藍　青蓮

3. 加重觸角的整體顏色，注意亮暗色調的區分。

靠近殼的顏色較深，向上逐漸變淺。

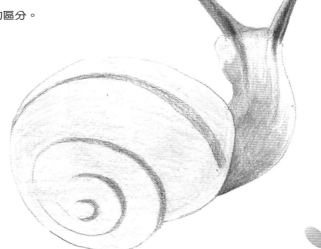

粉紅

4. 蝸牛的身體較柔軟，使用粉紅色以輕柔的線
條對整體進行上色。

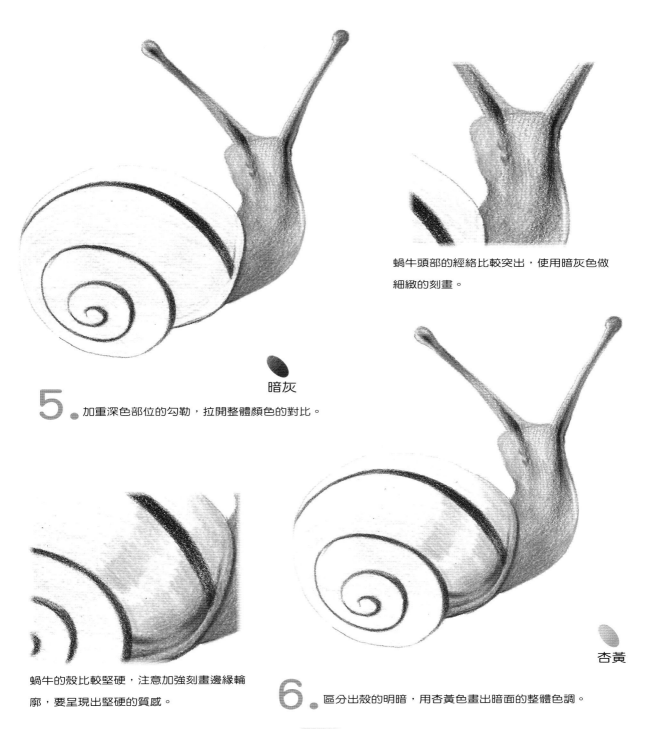

蝸牛頭部的經絡比較突出，使用暗灰色做

細緻的刻畫。

暗灰

5. 加重深色部位的勾勒，拉開整體顏色的對比。

蝸牛的殼比較堅硬，注意加強刻畫邊緣輪

廓，要呈現出堅硬的質感。

杏黃

6. 區分出殼的明暗，用杏黃色畫出暗面的整體色調。

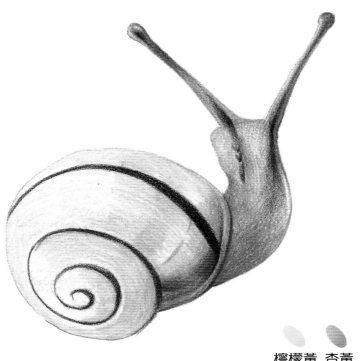

將殼的暗部顏色著重加深。

檸檬黃　杏黃

7. 使用檸檬黃和杏黃色，通過疊加的方式畫出蝸牛殼的整體顏色。

畫出蝸牛身體上的細節紋理，使蝸牛看起來更加逼真。

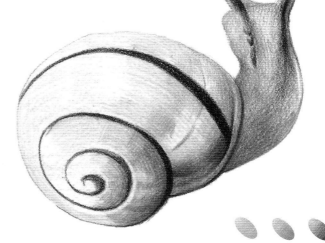

粉紅　緋紅　青蓮

8. 蝸牛的身體有凹凸的質感，必須細緻地刻畫出暗面的色調。

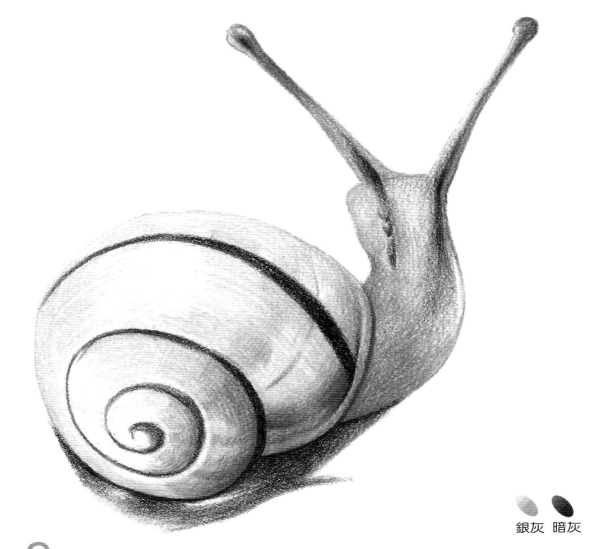

銀灰　暗灰

9. 調整畫面整體的色彩，加重暗部的刻畫，使用銀灰色和暗灰色畫出蝸牛的投影色調。

用留白的方式畫出投影處
的反光。

4.6 白蠟蟲

昆蟲百科

 白蠟蟲體小柔弱，胸部背面隆起，形似半邊蚌殼，有淡黑色的斑點，腹面呈現黃綠色。

所用顏色

秋黃　琥珀黃　橄欖綠

鴨黃　棕黑　烏灰

頭部詳解

 白蠟蟲的頭部有兩隻較大的眼睛位於兩側，細長的觸角竹節似的向兩邊生長。

繪製思路

 從頭部和頸部開始畫，向後畫出背部和肢體的整體造型，然後塑造觸角。

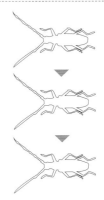

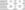

白蠟蟲的頭部和頸部之間，佈有不規則的斑紋，起稿時要一併畫出。

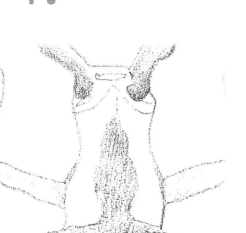

烏灰

1. 使用烏灰色對白蠟蟲進行簡單的輪廓繪畫。

白蠟蟲的眼睛顏色較深，在刻畫時要注意加深。

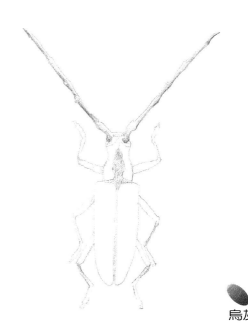

烏灰

2. 使用烏灰色畫出頭部的深色區域，注意亮暗的區分。

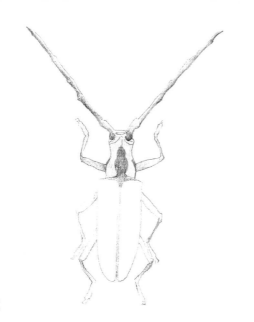

頸部深色花紋的輪廓線要清晰刻畫，
顏色的過渡要自然。

鴨黃

3. 使用較淺的鴨黃色輕輕畫出頸部的整體色調，注
意顏色的深淺變化。

線條要按照形體結構進行排列。

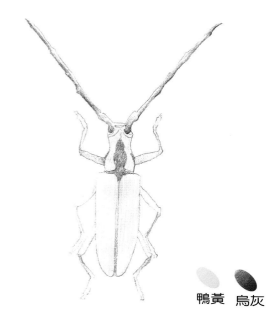

鴨黃　烏灰

4. 畫出背部的整體顏色，使用鴨黃色進行整體的平塗，再使
用烏灰色畫出細節的紋理圖案。

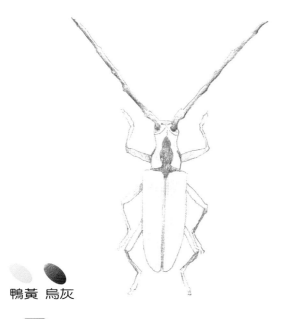

鴨黃 烏灰

5. 畫出足部的整體顏色，注意對暗部加深刻畫。

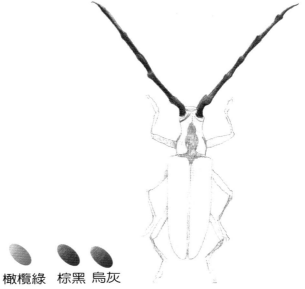

足部關節轉折處的輪廓線要加強勾勒，
以突顯形體的動態。

觸角的顏色較深，使用棕黑色和烏灰
色進行疊加上色。

橄欖綠 棕黑 烏灰

6. 深入而細緻地畫出兩隻觸角的整體顏色，注
意亮面與暗面的顏色過渡要自然。

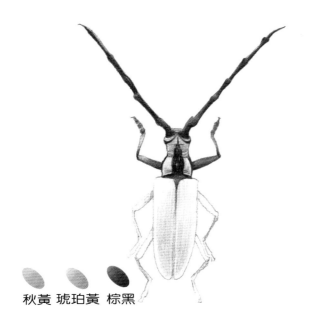

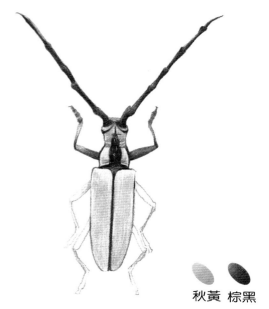

秋黃 琥珀黃 棕黑

頸部的花紋顏色較深，注意加強刻畫，拉開
色調的對比。

7. 接著，對頭部與頸部進行整體塑造，使用棕黑色加強輪
廓線的刻畫，進一步修整形體。

使用較密集的排線對背部進行統
一的上色。

秋黃 棕黑

8. 使用秋黃色對其背部進行整體的顏色加深，然後使用棕黑
色加深背部花紋。

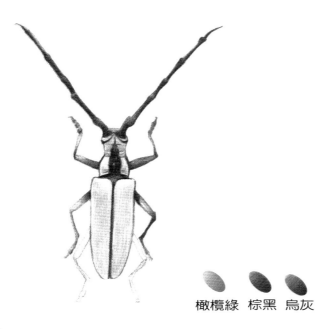

加深腿部邊緣的勾勒，以提升腿部堅硬質感的表現。

橄欖綠　棕黑　烏灰

9. 進一步刻畫前肢的整體造型，注意足部動態的表現。

後肢比較彎曲，刻畫時注意應加強關節處。

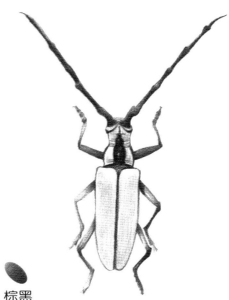

鴨黃　琥珀黃　棕黑

10. 加強後肢形體的整體塑造，注意亮暗的區分，加深暗面刻畫，以增強體積感的塑造。

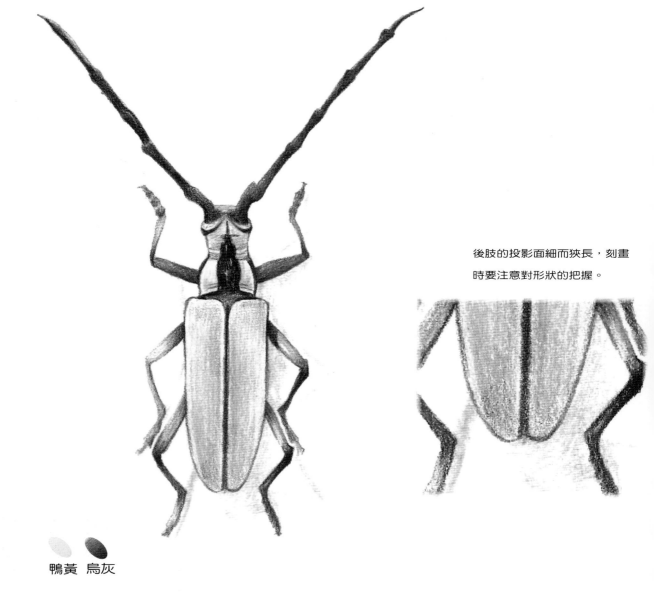

後肢的投影面細而狹長，刻畫
時要注意對形狀的把握。

鴨黃　烏灰

11. 使用鴨黃色統一整體色調，細節處要加強刻畫。最後使用烏灰色輕
輕地畫出投影面的整體顏色，留意投影面形狀的描繪。

第5章

威武勇猛的昆蟲

昆蟲百科

　　獨角仙是一種珍貴的稀有昆蟲，頭部有角狀突起，頂端對稱地分叉，狀似犀牛角，體大而威武。獨角仙棲息於陸地環境，善於飛行，全身呈長橢圓形，脊面隆拱幅度大，身體呈現栗褐色到深棕褐色，頭部較小。另外，獨角仙有趨光性，喜愛吸食樹液。

所用顏色

紫棠　降紫　黛紫

杏黃　降紅　暗灰

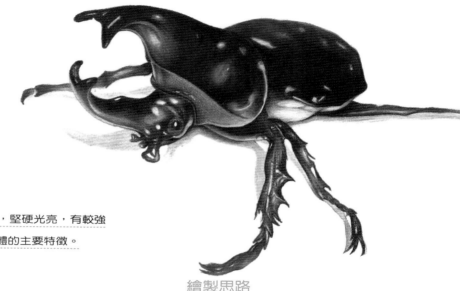

頭部詳解

　　頭部有比較突出的犄角，堅硬光亮，有較強的反光，刻畫時注意掌握形體的主要特徵。

繪製思路

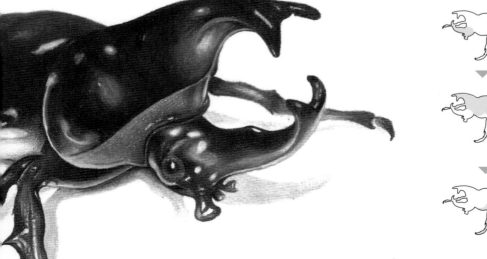

　　細緻地刻畫出頭部的整體色調，然後對殼進行刻畫，注意表現殼的堅硬質感，最後對腹部及足部進行統一的塑造。

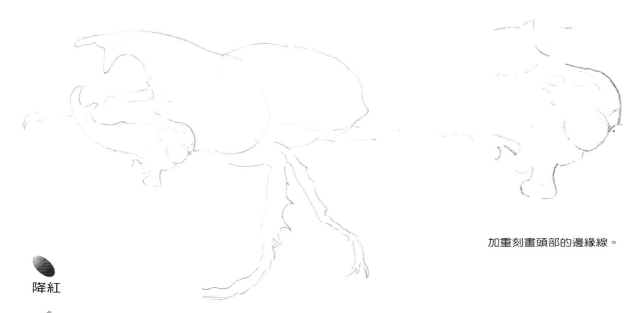

加重刻畫頭部的邊緣線。

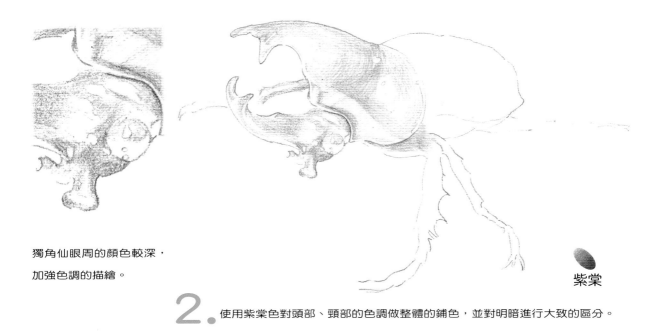

降紅

1. 使用絳紅色進行起稿，勾畫出獨角仙大致的形體輪廓，注意頭部與身體各部位的比例。

獨角仙眼周的顏色較深，
加強色調的描繪。

紫棠

2. 使用紫棠色對頭部、頸部的色調做整體的鋪色，並對明暗進行大致的區分。

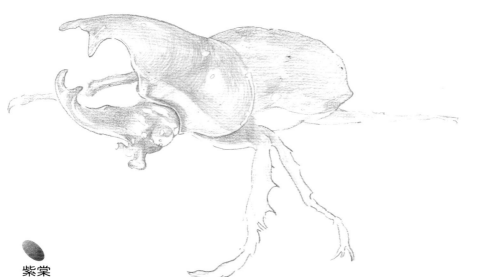

注意頸部殼與背部殼邊緣
輪廓的留白。

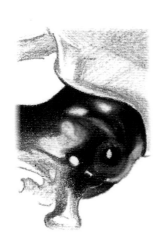

紫棠

3. 接著向後畫出背部殼的整體顏色,線條要按照形體的結構繪畫。

獨角仙眼周的顏色比
較豐富,注意顏色的
混合與自然過渡。

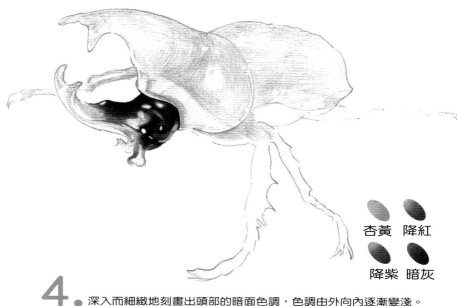

杏黃　降紅

降紫　暗灰

4. 深入而細緻地刻畫出頭部的暗面色調,色調由外向內逐漸變淺。

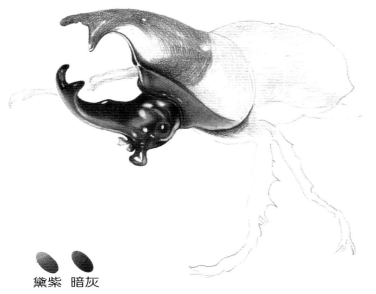

上方的殼有突出的形體結構，
務必要注意線條的變化。

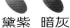 黛紫 暗灰

5. 使用黛紫色、暗灰色分別加深頭部與頸部的暗面色調。

獨角仙頸部的殼堅硬厚實，
有較多的反光，下筆時要注
意反光面的刻畫。

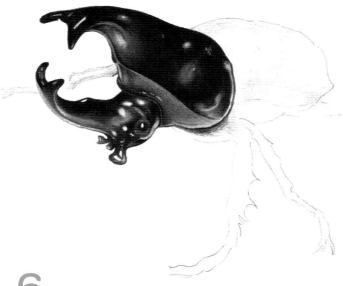

黛紫 暗灰

6. 獨角仙頸部的顏色比頭部深，進一步加強頸部顏色的描繪。

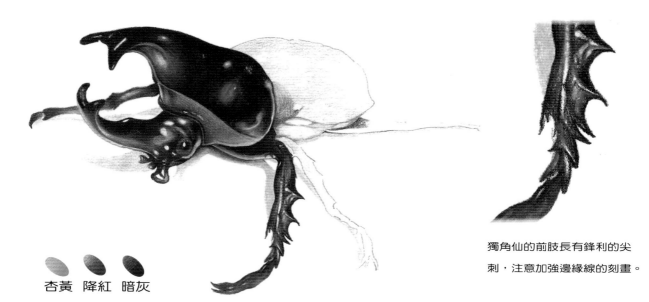

獨角仙的前肢長有鋒利的尖
刺，注意加強邊緣線的刻畫。

杏黃　降紅　暗灰

7. 對前肢進行統一的上色，注意明暗的區分，並加深暗部的色調，增
強整體的塑造。

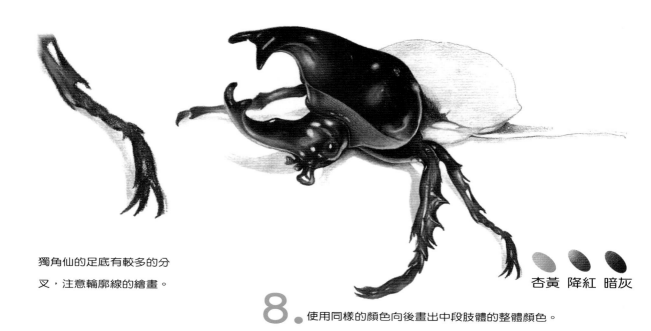

獨角仙的足底有較多的分
叉，注意輪廓線的繪畫。

杏黃　降紅　暗灰

8. 使用同樣的顏色向後畫出中段肢體的整體顏色。

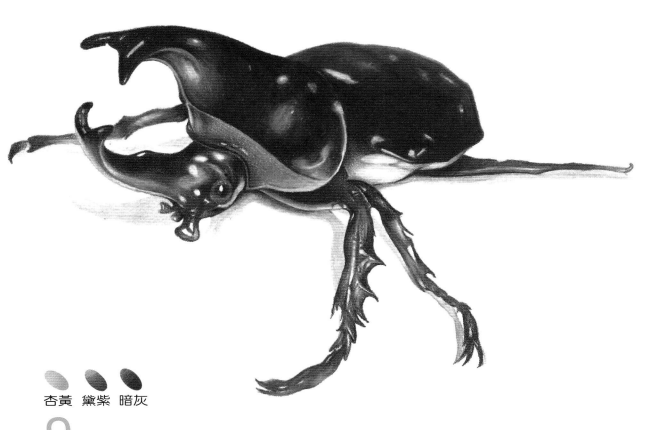

杏黃　黛紫　暗灰

9. 畫出背部、腹部、後肢的整體顏色，注意背部殼與腹部的遮擋關係。

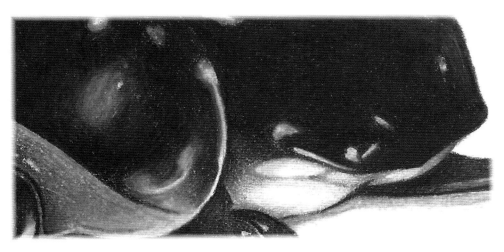

背部殼的顏色較深，
高光處使用留白的方
式進行繪畫。

昆蟲百科

鹿角蟲又名鍬甲，其體形呈長橢圓形，脊面拱起，全身呈現栗褐色到深棕褐色。鹿角蟲的頭部較小，最為突出的是頭頂上形似鹿角的觸角，三對長足強大而有力，是攀爬的最佳工具。

所用顏色

酒紅　棗紅　降紅

紫棠　橄欖綠　暗灰

頭部詳解

鹿角蟲長有鹿角樣式的犄角，突出而明顯，在刻畫時要把握住形體的主要特徵。

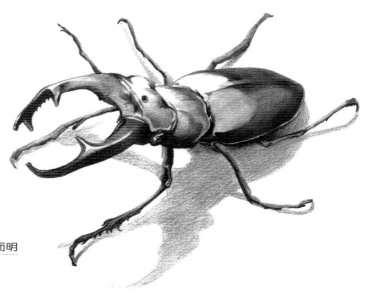

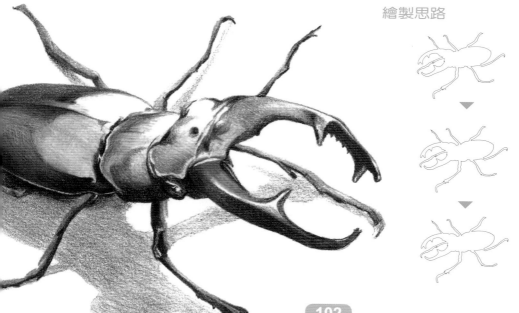

繪製思路

鹿角蟲的頭部有較突出的犄角，堅硬光亮，有較強烈的反光。先進行形體的塑造，然後逐步畫出頸部、背部及腿部的整體顏色，注意動態的表現。

注意頸部與背部銜接處的加深刻畫。

降紅

1. 依據整體的顏色，使用絳紅色畫出昆蟲的整體輪廓。

暗部的邊緣線要刻畫清晰，注意犄角堅硬質感的表現。

降紅

2. 繼續使用絳紅色對犄角進行明暗的區分，確定出明暗交界線的位置，加深暗部的刻畫。

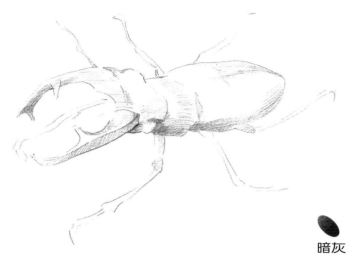

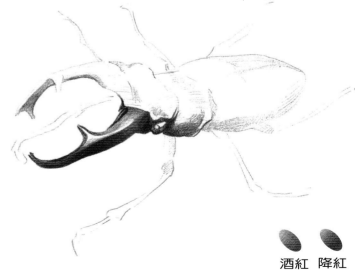

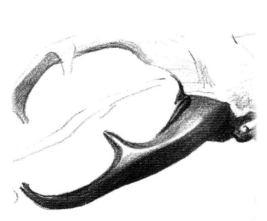

頸部甲殼的暗部顏色較深，須加強刻畫形體。

暗灰

3. 使用暗灰色畫出頸部與背部的暗面排線，注意排線方向要依據形體結構變化。

觸角前端向內彎曲，刻畫時，用較短的直線對畫出排線。

酒紅　棗紅

4. 觸角呈現出暗紅色，使用酒紅色和棗紅色疊加上色。

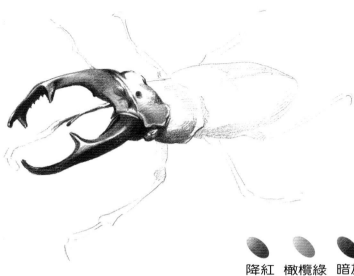

頭部的邊緣有白色的邊線呈現，
刻畫時要注意細節的留白。

降紅　橄欖綠　暗灰

5. 先畫另一側的觸角顏色，再畫頭部暗面的整體排線，注
意高光處的留白。

鹿角蟲背部的形體呈現長橢圓形，使
用弧線對其進行上色。

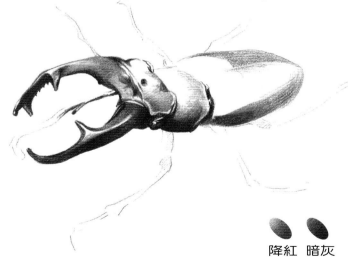

降紅　暗灰

6. 繼續向後方畫出背部的暗面，顏色較深的地方使用以暗灰
色上色，較淺的地方則用絳紅色上色。

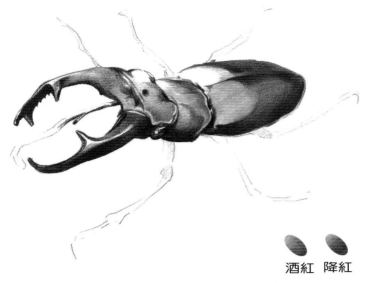

鹿角蟲背部的殼較光滑，且有較強的高光，因此在繪畫時要注意色調的深淺變化。

酒紅　棗紅

7. 加強背部的顏色繪製，混合酒紅色和棗紅色，加深背部的整體顏色。

細節處的刻畫要深入、細緻。

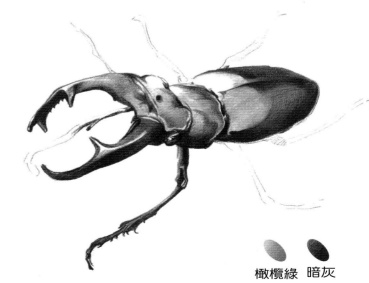

橄欖綠　暗灰

8. 鹿角蟲前肢的顏色呈現出較暗的綠色，使用橄欖綠色進行整體上色，然後用暗灰色加強輪廓。

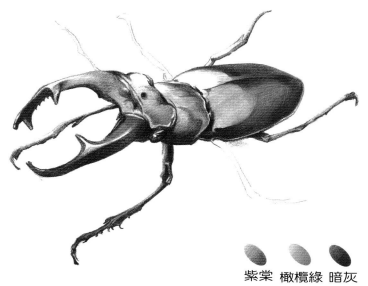

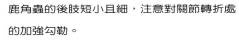

鹿角蟲的後肢短小且細，注意對關節轉折處的加強勾勒。

紫棠　橄欖綠　暗灰

9. 對後肢進行整體的塑造，對於暗部的色調要進行加強刻畫，注意前後色調的對比。

注意前肢的動態表現，加強描繪輪廓線。

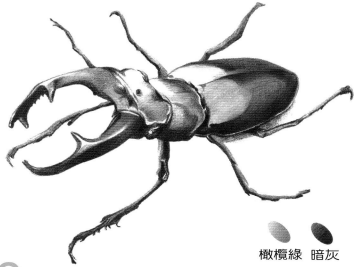

橄欖綠　暗灰

10. 使用同樣的顏色對另一側的前肢、中足進行整體上色。

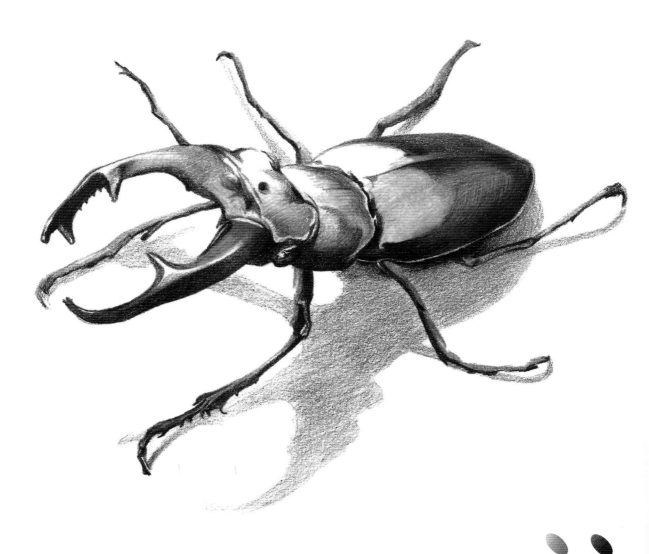

橄欖綠　暗灰

11. 修飾、補強畫面的整體顏色，拉開亮面與暗面的色調對比，並畫出投影面的整體顏色，加強塑造體積感。

昆蟲百科

　　象鼻蟲因其嘴部像大象的長鼻子而得名，其嘴部幾乎占了身體的一半，人們看到這類昆蟲，不由得想起大象的長鼻子。象鼻蟲全身有堅硬的殼包裹，整體呈現紅色。

所用顏色

朱紅　丹砂　大紅

烏灰　暗灰

頭部詳解

　　象鼻蟲的頭部造型不規則，刻畫時要注意分清明暗，對暗部進行加強刻畫。

繪製思路

　　從左向右依次對頭部、頸部、背部、腹部及腿部進行整體刻畫，注意色調的區分，高光處使用留白的方式繪製。

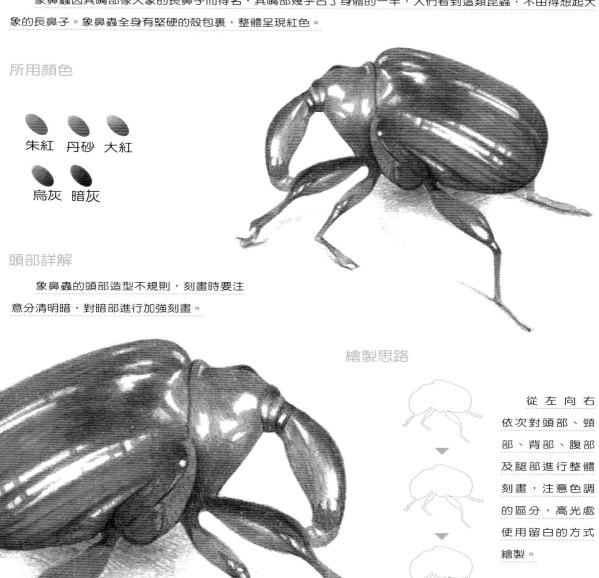

象鼻蟲的嘴部比較圓滑，可用較長的弧線描繪。

大紅

1. 象鼻蟲整體呈現耀眼的紅色，起稿時使用大紅色進行整體的輪廓繪畫。

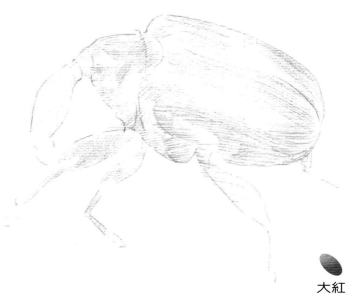

頭部、頸部與背部銜接處的輪廓線要加強刻畫。

大紅

2. 接著使用大紅色對全身進行明暗的區分，使用較長的直線鋪設出整體的色調。

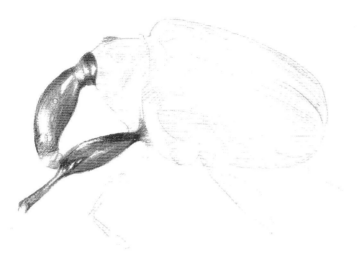

注意嘴部色調的深淺變化，暗部使用較密
的排線刻畫。

朱紅　烏灰

3. 從較突出的嘴部開始描繪，細節處的花紋使用烏灰色
進行上色。

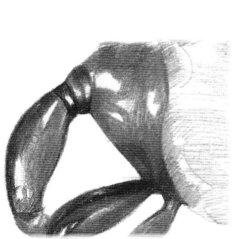

象鼻蟲的頭部造型不規則，排線時要按
照形體結構描繪。

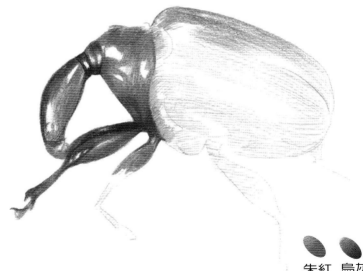

朱紅　烏灰

4. 使用同樣的顏色畫出頭部的整體色調，注意
高光處的留白。

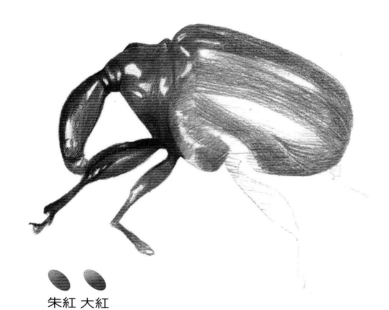

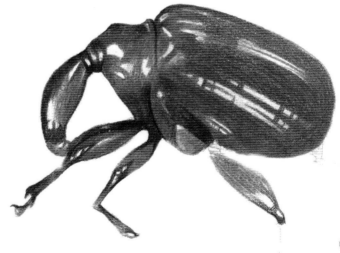

頂部邊緣處的顏色較深，使用大紅色對其進行刻畫。

朱紅 大紅

5. 使用朱紅色和大紅色對背部進行整體上色。

注意高光處的形狀，邊緣處的色調要儘量虛化。

6. 加強背部的顏色繪製，使用丹砂色加深整體色調。

丹砂

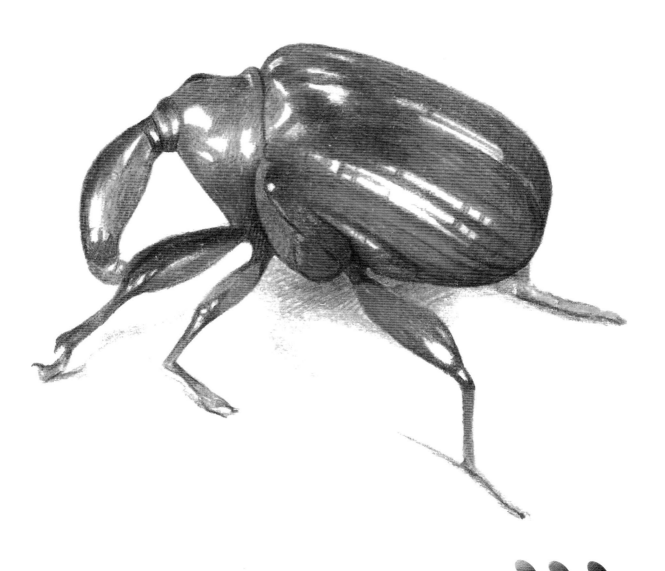

大紅　烏灰　暗灰

7. 使用較暗的烏灰色和暗灰色畫出投影面的整體顏色，注意投影顏色的深淺變化與形狀。

昆蟲百科

　　蜘蛛是一種常見的爬行昆蟲，身體分頭胸部（前體）和腹部（後體）兩部分，腹部多為圓形或卵圓形，有各種突起，形狀奇特。蜘蛛的活動方式有兩種類型，穴居蜘蛛大多是上下垂直活動，在地面遊獵和空中結網的蜘蛛則採取橫向活動。

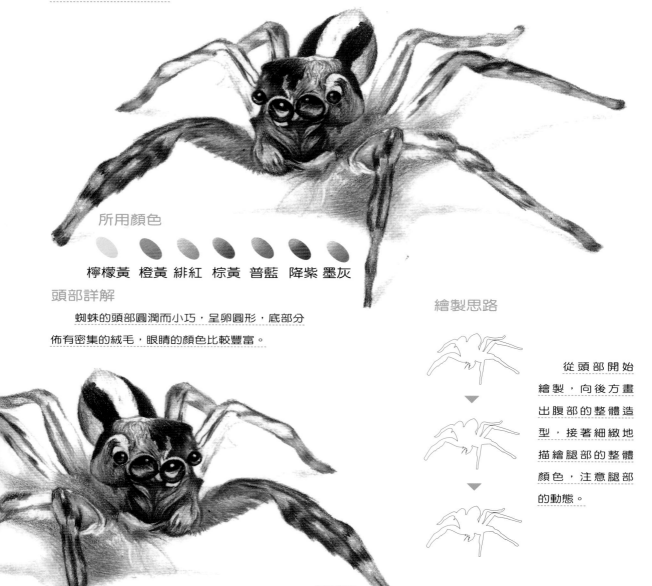

所用顏色

檸檬黃　橙黃　緋紅　棕黃　普藍　降紫　墨灰

頭部詳解

　　蜘蛛的頭部圓潤而小巧，呈卵圓形，底部佈有密集的絨毛，眼睛的顏色比較豐富。

繪製思路

　　從頭部開始繪製，向後方畫出腹部的整體造型，接著細緻地描繪腿部的整體顏色，注意腿部的動態。

檸檬黃

1. 依據蜘蛛的整體顏色，選用適合的色鉛筆起稿，使用檸檬黃色勾畫出整體輪廓。

墨灰

2. 使用墨灰色修整頭部細節的輪廓，注意眼睛的透視要描繪精確。

檸檬黃　墨灰

3. 區分整體的顏色，使用墨灰色畫出頭部的暗面排線，接著用檸檬黃色畫出整體的暗部排線。

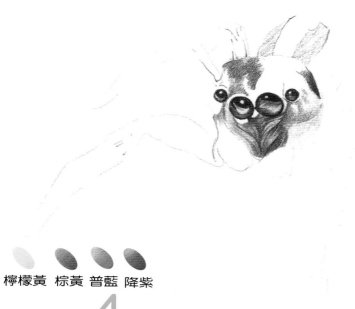

檸檬黃　棕黃　普藍　降紫

4. 深入細緻地刻畫眼睛的顏色，眼睛的顏色比較豐富，注意顏色的混合與自然過渡。

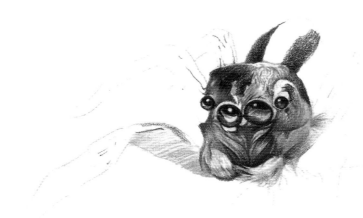

緋紅　棕黃　墨灰

5. 完善頭部的刻畫，分清亮面與暗面，加深暗面的刻畫，拉開色調整體的對比。

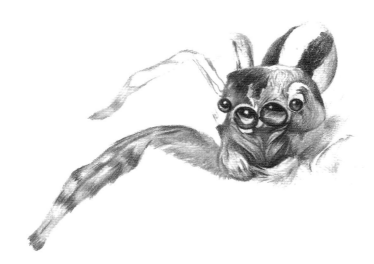

緋紅　棕黃　墨灰

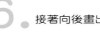

6. 接著向後畫出腹部的整體顏色，注意腹部花紋的細緻呈現。

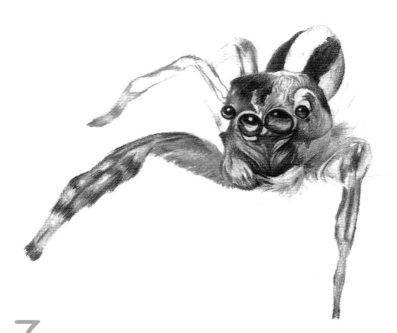

檸檬黃　橙黃　緋紅　棕黃

7. 深入細緻地塑造出前肢的形體，注意前後、左右的位置關係與顏色的深淺變化。

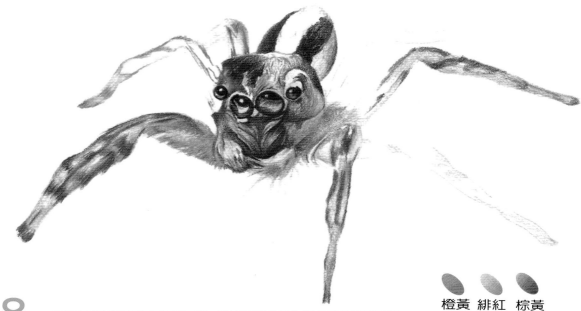

橙黃　緋紅　棕黃

8. 接著畫出左側後肢的整個形體，注意腿部的動作與前後的遮擋關係。

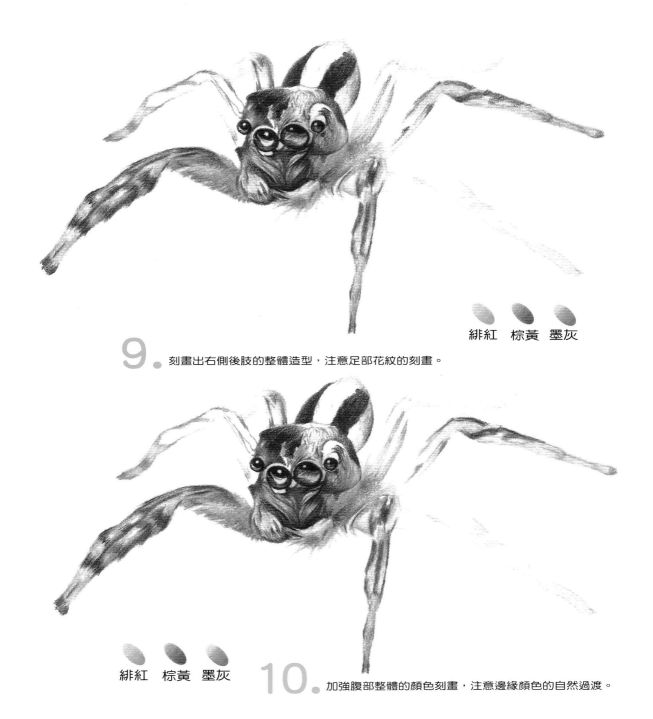

緋紅　棕黃　墨灰

9. 刻畫出右側後肢的整體造型，注意足部花紋的刻畫。

緋紅　棕黃　墨灰

10. 加強腹部整體的顏色刻畫，注意邊緣顏色的自然過渡。

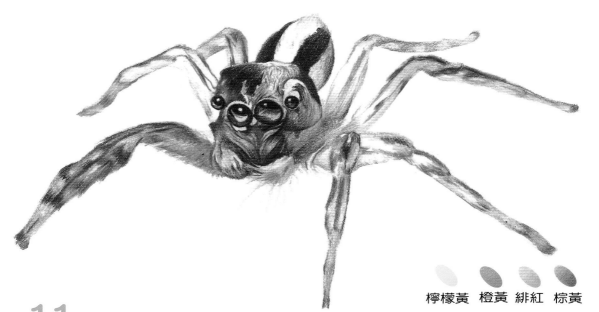

檸檬黃 橙黃 緋紅 棕黃

11. 整體塑造腿部的形體，注意前後的遮擋關係，並且加深暗面刻畫，拉開整體的色調對比。

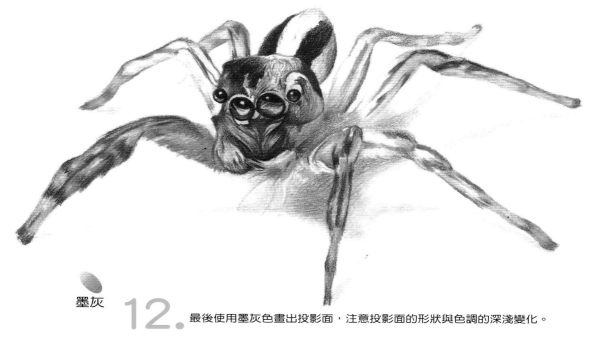

墨灰

12. 最後使用墨灰色畫出投影面，注意投影面的形狀與色調的深淺變化。

昆蟲百科

　　龍蝨也稱潛水甲蟲或真水生甲蟲，體形較大，整體呈橢圓形。龍蝨適應水生環境，生活在河流、湖泊水域中，後肢扁而長，長有細密的絨毛，有利於漂浮和游泳。

所用顏色

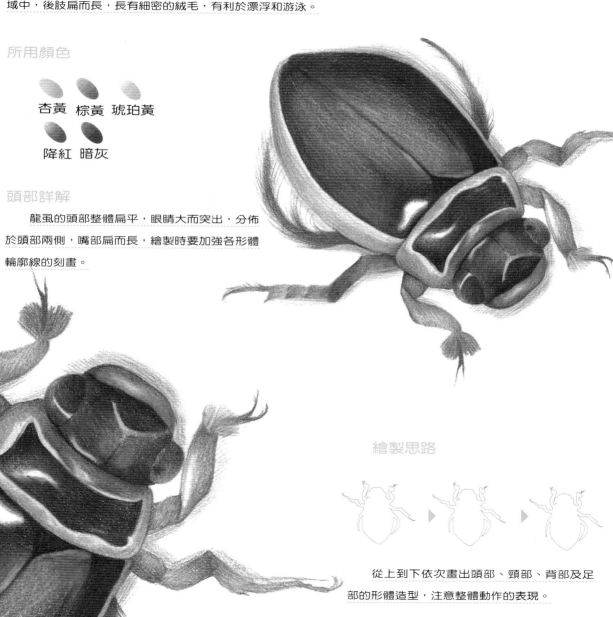

杏黃　棕黃　琥珀黃

降紅　暗灰

頭部詳解

　　龍蝨的頭部整體扁平，眼睛大而突出，分佈於頭部兩側，嘴部扁而長，繪製時要加強各形體輪廓線的刻畫。

繪製思路

　　從上到下依次畫出頭部、頸部、背部及足部的形體造型，注意整體動作的表現。

龍虱的眼睛比較突出，輪廓圓滑，使用弧線
進行輪廓的勾畫。

杏黃

1. 龍虱整體呈現出暗黃色，使用杏黃色對其進行輪廓的勾畫。

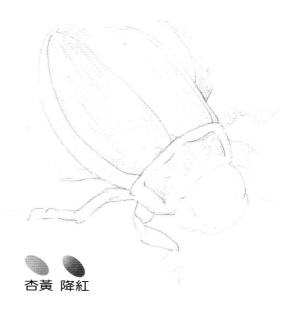

杏黃　降紅

使用絳紅色加強輪廓線的勾畫，進一步妥善
修飾形體的刻畫。

2. 對整體進行顏色的區分，使用絳紅色畫出頭部、頸部、背部
的整體顏色，然後用杏黃色在足部上色。

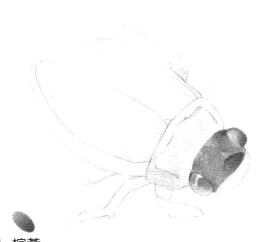

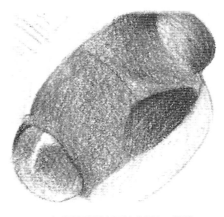

加深頭部暗面的刻畫,塑造
出眼睛的體積感。

杏黃　棕黃

3. 畫出頭部的整體顏色,使用杏黃色和棕黃色疊加上色。

頭部與頸部之間顏色的銜接要描繪得自然。

杏黃　降紅

4. 使用絳紅色加深頭部的整體顏色,注意亮面與暗面的色調區
分,再用杏黃色輕輕地為頸部進行鋪色。

龍虱背部的殼較光滑，有較亮的反光面，使用留白的方式描繪。

杏黃　棕黃　降紅

5. 修飾頸部的整體顏色，然後以絳紅色對背部做第一層的鋪色。

反光處的顏色較深，須加深色調，注意反光面形狀的刻畫。

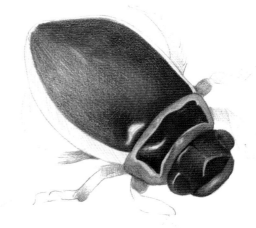

杏黃　棕黃　降紅

6. 繼續加強背部的顏色繪製，注意排線的方向要與形體的生長方向保持一致。

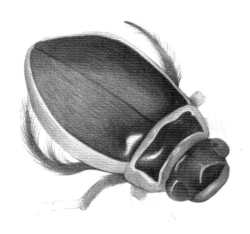

龍虱的後肢兩側長有較短的絨毛，使用短筆觸繪製。

棕黃　琥珀黃

7. 向下對後肢進行統一的塑造，注意後肢長有細密的絨毛，按照絨毛的方向進行繪畫。

前肢的尖端有刺狀形體生長，刻畫時要注意尖端的細節表現。

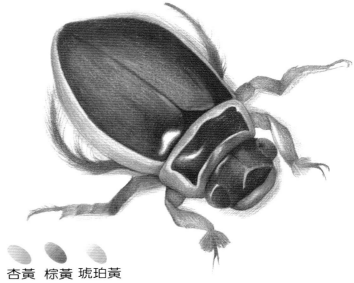

杏黃　棕黃　琥珀黃

8. 整體塑造前肢的形體，注意背部與肢體的遮擋關係，並且加深背部的暗面刻畫，拉開整體的色調對比。

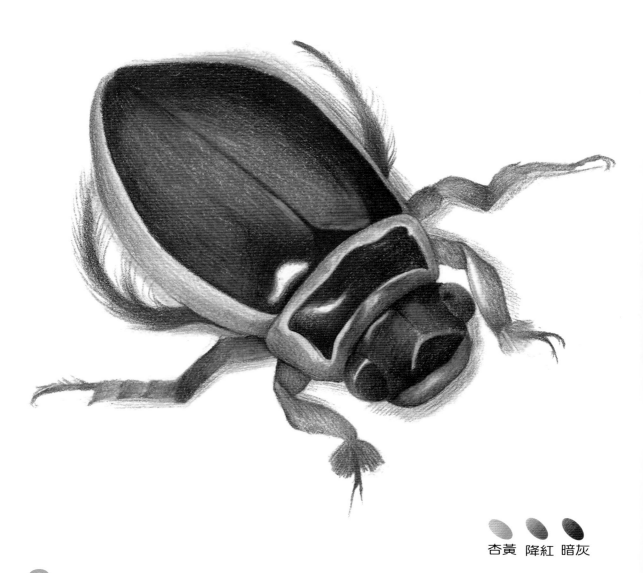

杏黃　降紅　暗灰

9. 使用杏黃色加強整體邊緣的顏色，統一整體的色調，最後用暗灰色畫出投影面，注意投影面的形狀。

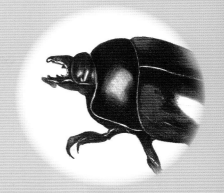

第6章

外表華麗的昆蟲

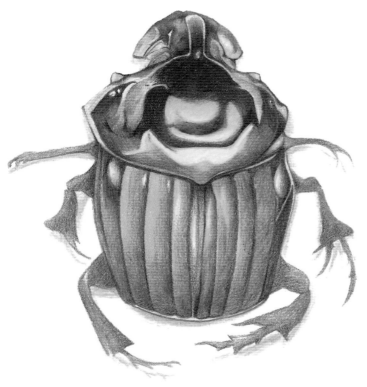

魔鬼蟲是一種罕見的昆蟲，整體呈現鮮豔的綠色，有三對強勁有力的足生長於身體兩側。魔鬼蟲的背部有整體的條狀花紋，殼堅硬，有較強的高光，爬行速度快。

所用顏色

檸檬黃　琥珀黃　棕黑　暗灰

青綠　松綠　橄欖綠

頭部詳解

魔鬼蟲的頭部扁小，中間較突出，兩隻綠色的眼睛位於兩側，大而突出。

繪製思路

魔鬼蟲的整體可以概括歸類為橢圓形，從上到下進行繪製，注意足部動作的表現。

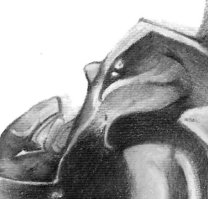

頭部輪廓線的刻畫要清晰，
注意形體的結構。

橄欖綠

1 魔鬼蟲的顏色以綠色為主，起稿時，使用橄欖綠色繪
製輪廓。

魔鬼蟲頭部的顏色較深，刻畫時
要加深頭部的顏色。

青綠

2 使用青綠色區分出整體的亮暗，排線要依據形體的結
構繪製。

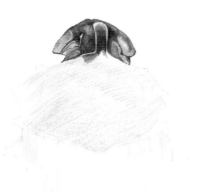

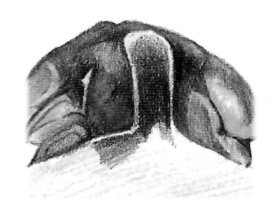

魔鬼蟲眼睛的顏色比較突出，呈現出耀眼的綠色，使用青綠色繪製。

琥珀黃　棕黑　青綠

3. 從頭部開始上色，注意各部位的色彩區分，亮部與暗部的顏色要自然過渡。

檸檬黃 青綠

棕黑　暗灰

頸部的邊緣處有細小的白色邊緣線，使用留白的方式描繪。

4. 對頸部進行形體的塑造，頸部的殼比較堅硬，表面光滑，細節的紋理清晰可見，繪畫時要注意紋理的刻畫。

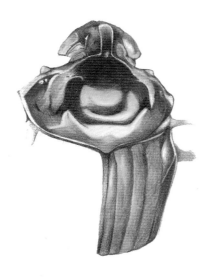

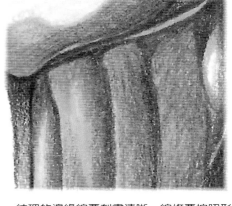

紋理的邊緣線要刻畫清晰，線條要按照形體結構排列。

松綠　棕黑

5. 背部殼的紋理清晰，生長方向一致，使用較長的直線畫出右側背部殼的整體顏色。

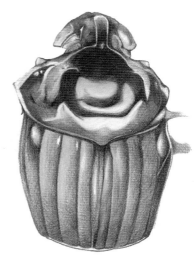

左側的紋理比右側的顏色深，繪畫時要注意色調的深淺對比。

松綠　棕黑

6. 使用同樣的顏色對左側的殼進行整體上色。

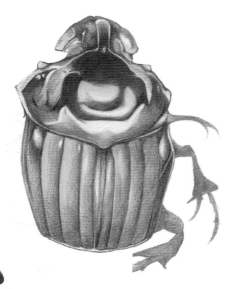

中足的前端有較尖銳的形體，刻畫時要注意形體的掌握。

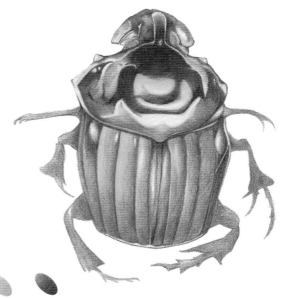

琥珀黃　棕黑

7. 對右側的腿部進行統一上色，使用琥珀黃色和棕黑色進行疊加繪畫。

腿部關節的轉折處要加強刻畫，突顯動態的表現。

琥珀黃　棕黑

8. 接著畫出左側腿部的整體顏色，注意腿部動勢的表現。

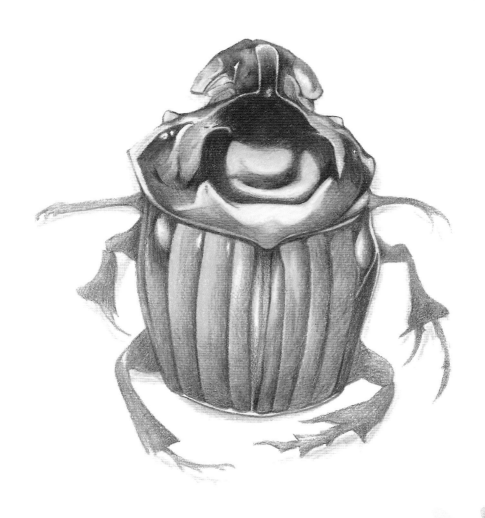

檸檬黃　橄欖綠　暗灰

9. 調整畫面的整體顏色，均衡畫面效果，並且畫出投影面的顏色，注意其色調的深淺變化。

昆蟲百科

　　臭蟲是以吸人血和雞、兔等動物血液為生的寄生蟲，能分泌一種有特殊臭味的物質，使它"臭名遠播"。臭蟲在世界各地均有分佈，它們晝伏夜出，吸血後即躲藏不出，吸食血液後，需數天才能消化。

所用顏色

杏黃　杏紅　橙黃

柳綠　黃綠　嫩綠

檸檬黃　棕黃

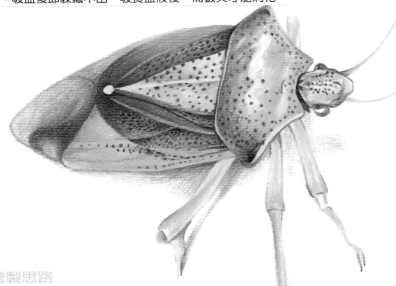

繪製思路

　　掌握住臭蟲整體的形體與動作，從頭部開始畫，逐步畫出頸部、背部與腿部的形體。

頭部詳解

　　臭蟲的頭部有較突出的觸角，細而長，豌豆大小的頭部兩側各有一個圓鼓鼓的眼睛。

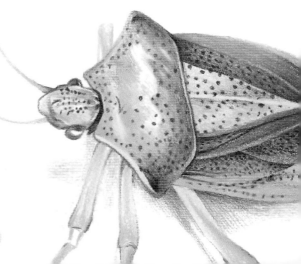

嫩綠

1. 用嫩綠色勾畫出昆蟲的基本輪廓線，再區分出整體的明暗。

檸檬黃　嫩綠　棕黃

2. 混用檸檬黃色和嫩綠色疊加著畫出頭部的整體顏色，再用棕黃色畫出眼睛的整體顏色。

嫩綠　棕黃　橙黃

3. 接著畫出頸部的整體顏色，注意頸部兩側呈現有黃色的區域，使用橙黃色上色。

柳綠　黃綠　棕黃

4. 整體塑造背部的形體，注意背部與頸部的遮擋關係，並且加深背部的暗面描繪，拉開整體的色調對比。

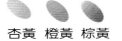

柳黃　黃綠　嫩綠

5 細緻地刻畫出背部綠色區域的整體顏色，使用綠色系
進行疊加描繪。

杏黃　橙黃　棕黃

6 接著向後畫出背部底端黃色區域的整體顏色，
注意顏色的混合應用。

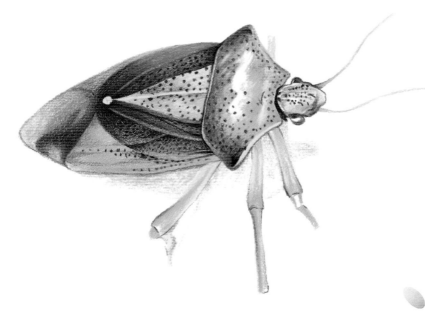

柳綠　黃綠　嫩綠

7. 畫出腿、足的整體顏色，注意腿、足的動作表現與前後透視關係的正確描繪。

杏黃　棕黃 8. 對細節造型進行深入細緻的勾勒，畫出投影面的整體顏色。

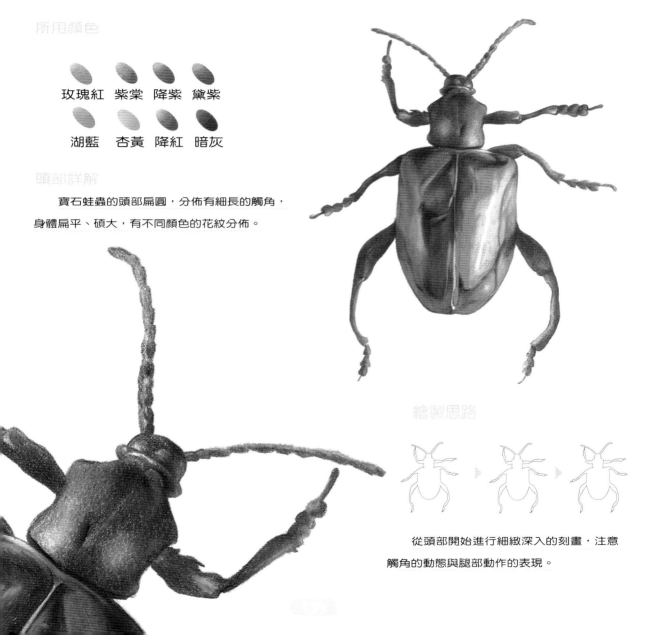

昆蟲百科

寶石蛙蟲的體色多為黑褐色，體型多呈扁圓桶狀。寶石矽蟲有粗壯的後腿，細絲狀的觸角如竹節般向兩邊生長，其身體上分佈有不同顏色的斑紋，遠遠望去、像一顆五彩的寶石。

所用顏色

玫瑰紅　紫棠　降紫　黛紫

湖藍　杏黃　降紅　暗灰

頭部詳解

寶石蛙蟲的頭部扁圓，分佈有細長的觸角，身體扁平、碩大，有不同顏色的花紋分佈。

繪製思路

從頭部開始進行細緻深入的刻畫，注意觸角的動態與腿部動作的表現。

寶石蛙蟲的眼睛分佈在頭部兩側，刻畫時使用弧線繪製。

玫瑰紅

1. 確定出畫面整體的高度、寬度，使用玫瑰紅色對寶石蛙蟲的形體輪廓做概括性的繪製。

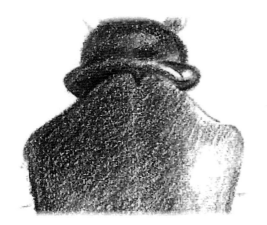

亮部區域以留白的方式處理。

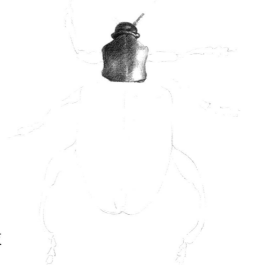

黛紫　暗灰

2. 畫出頭部與頸部的整體顏色，使用黛紫色與暗灰色進行疊加上色。

亮部顯露出淺淺的暗粉色，使用絳紫色上色。

降紅　降紫　暗灰

3. 進一步加強頭部與頸部的形體塑造，注意加強勾勒邊緣線。

觸角與前肢呈竹節式的生長形體，描繪時，線條要依據形體的結構進行排列。

降紅　降紫　暗灰

4. 深入細緻地刻畫出頭部觸角的整體顏色，注意細節處須加強刻畫。

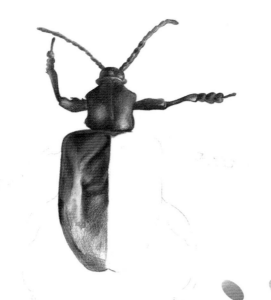

注意顏色之間混合要自然。

玫瑰紅　杏黃　湖藍

5. 寶石蛙蟲背部有顏色不同的斑紋，使用不同的色鉛筆進行混色，
畫出左側背部的斑紋。

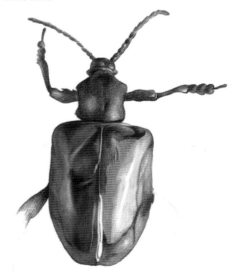

背部的殼表面光滑，有較亮的高光產生，使
用留白的方式描繪。

玫瑰紅　杏黃　湖藍

6. 繼續向右畫出背部右側的斑紋，加強邊緣輪廓線的刻畫。

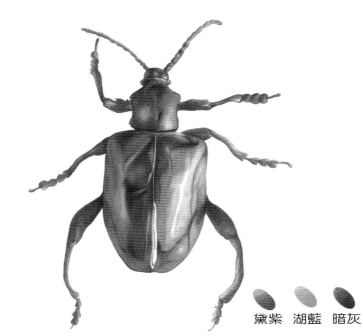

排線要依據形體刻畫。

黛紫　湖藍　暗灰

7 加強背部形體的描繪，邊緣處使用黛紫色和湖藍色做混合上色，然後使用暗灰色畫出腿部的整體顏色。

使用較短的筆觸刻畫細節的紋理。

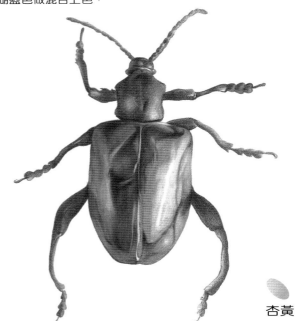

杏黃

8 使用杏黃色加強背部黃色區域的刻畫，增強整體顏色的對比效果。

昆蟲百科

甲蟲最大的特徵是前翅變成堅硬的翅鞘，已經沒有飛行的功能，只是用於保護後翅和身體。甲蟲在飛行時先舉起翅鞘，然後張開薄薄的後翅，飛到空中。翅鞘的顏色、花樣多變，有發金光的，有帶條子像虎紋的，有帶斑點像豹皮的，也有的是雜色圖案。

所用顏色

丹砂　大紅　深紅

中灰　烏灰　暗灰

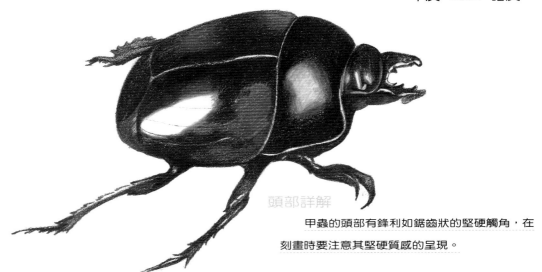

頭部詳解

甲蟲的頭部有鋒利如鋸齒狀的堅硬觸角，在刻畫時要注意其堅硬質感的呈現。

繪製思路

從頭部開始、向後依次進行深入細緻的形體塑造，注意腿部的動作表現。

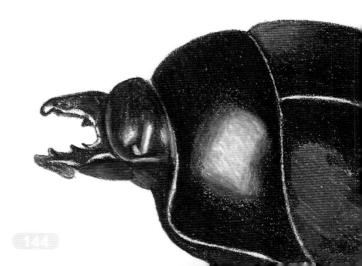

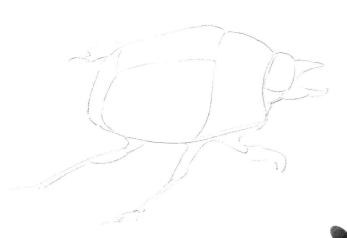

頭部的細節在起稿時也一併畫出。

暗灰

1. 甲蟲整體以較暗的黑色為主，起稿時使用暗灰色進行勾勒輪廓。

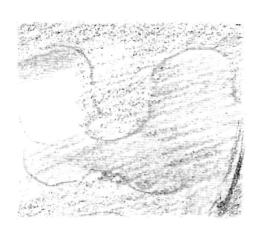

背部的紅色斑紋在刻畫時要注意輪廓線的
清晰。

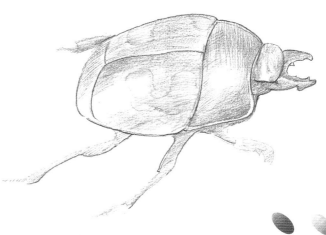

丹砂　中灰

2. 使用丹砂色和中灰色對整體進行簡單的色彩區分，注意
線條方向的變化。

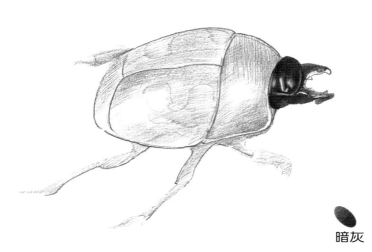

頭部前端的觸角在上色時使用較短的筆觸
進行排線。

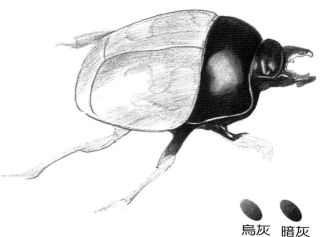

暗灰

3. 頭部的顏色較暗，使用暗灰色做整體上色，注意高光處的留白
 處理。

頸部的邊緣處有白色的邊線，
注意細節的刻畫。

烏灰　暗灰

4. 向後畫出頸部的整體顏色，注意亮部的高光要與頭部的高光
 要相互對比著描繪。

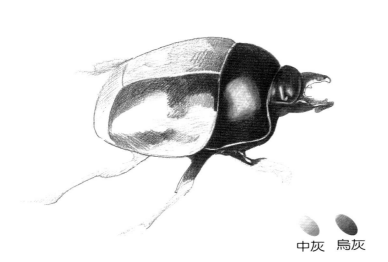

注意花紋處要沿著邊緣線上色。

中灰　烏灰

5. 輕輕地為背部進行第一層的鋪色，注意亮部與暗部的區分。

背部有紅色的花紋分佈，使用丹砂色和大
紅色進行疊加刻畫。

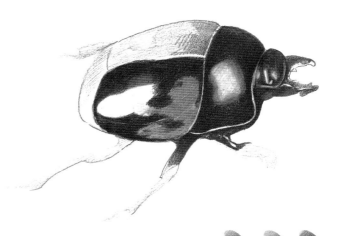

丹砂　大紅　烏灰

6. 加深背部的整體色調，增強整體的色彩對比。

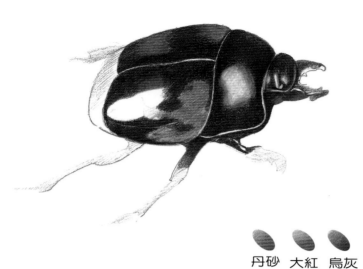

甲蟲背部的中間有一條細小的白線，注意
細節處的留白。

丹砂　大紅　烏灰

7. 用同樣的方法對背部的另一側進行細緻的刻畫。

背部質感光滑，有較亮的高光產生，留白時
注意形狀的描繪。

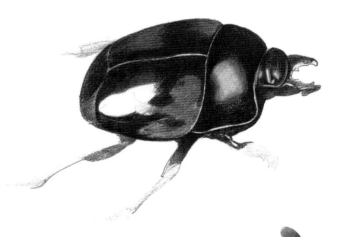

烏灰

8. 使用烏灰色對背部進行顏色的加強，統一整體的色調。

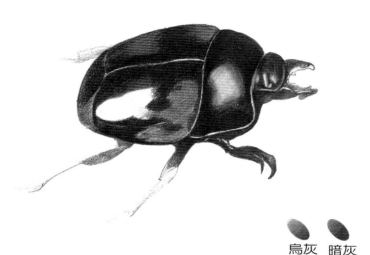

前肢的頂端比較尖銳，且向內彎曲，在刻畫時要注意形體的掌握。

烏灰　暗灰

9. 甲蟲的前肢短而細小，整體呈現較暗的顏色，混用烏灰色和暗灰色進行上色。

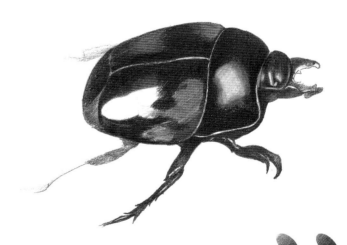

中足的兩側分佈著不均勻的小刺尖。

烏灰　暗灰

10. 使用同樣的顏色描繪中足。

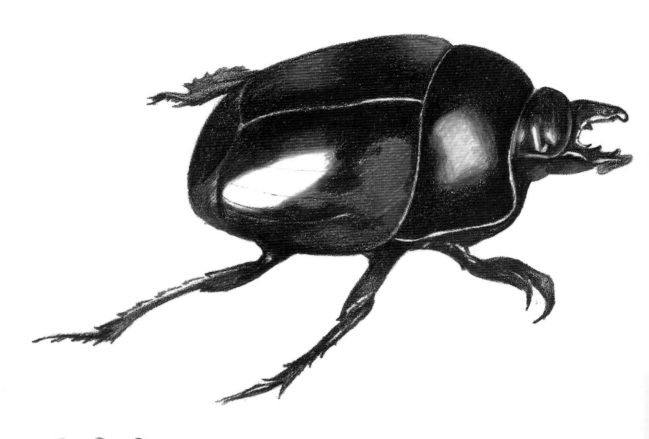

中灰　烏灰　暗灰

11. 修飾整體的細節，加深暗部的整體色調，並增強體積感的塑造。

昆蟲百科

細而長的觸角，是小甲蟲最明顯的一個特徵，背部隆起的黃色甲殼也是特徵之一。小甲蟲的頭小、但身型魁梧，身體兩側有三對短小的足部。

所用顏色

 鵝黃　杏黃　棕黃

 藏藍　暗灰

頭部詳解

小甲蟲的頭部有較突出的犄角，細小而狹長，刻畫時要掌握形體的主要特徵。

繪製思路

從左到右分別畫出頭部、頸部、背部、腹部及腿部的形體特徵，注意動態的掌握。

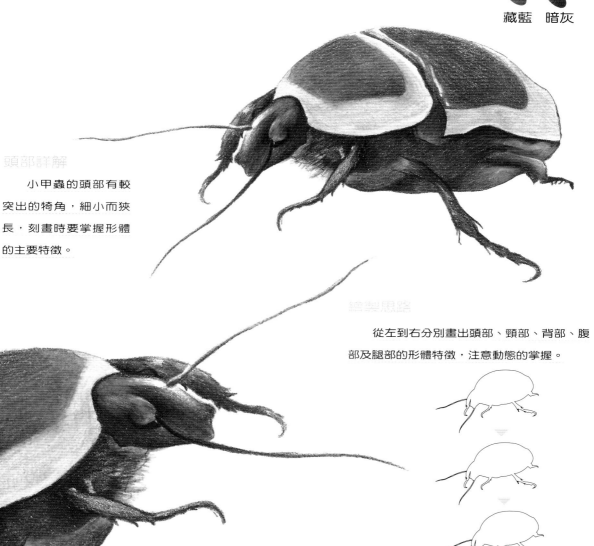

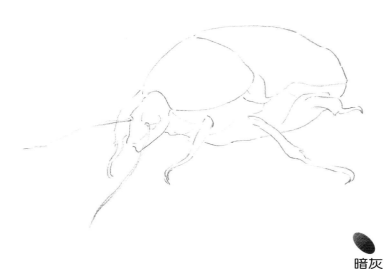

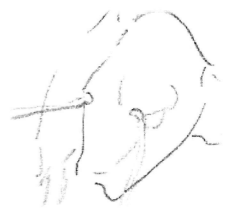

頭部的細節在起稿時也一併畫出。

1. 使用暗灰色畫出整體的形體輪廓,注意頭部與身體的比例。

排線要依據形體的結構描繪。

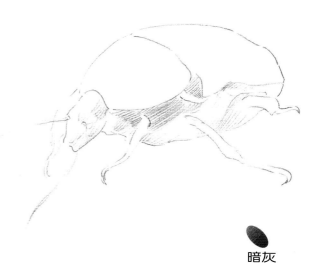

暗灰

2. 接著使用暗灰色對頭部及腹部進行暗部的刻畫。

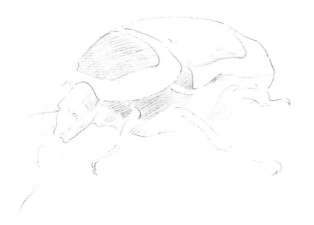

花紋的邊緣線要刻畫清晰。

鵝黃　棕黃

3. 小甲蟲的頸部與腹部呈現出黃色，使用鵝黃色進行第一層的鋪色，然後使用棕黃色加深中心處的花紋。

頭部的亮面使用藏藍色進行繪製，注意要加深眼睛邊緣線。

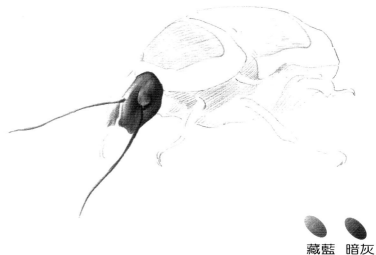

藏藍　暗灰

4. 小甲蟲頭部的顏色較深，使用藏藍色和暗灰色疊加上色。

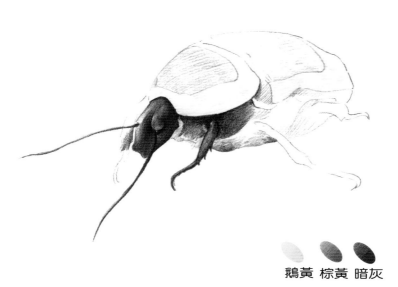

暗部的顏色由內而外不斷變淺，使用漸變的
方法繪製。

鵝黃 棕黃 暗灰

5. 畫出接近頭部的腹部暗面色調，注意排線的方向。

注意花紋和殼的顏色過渡要自然。

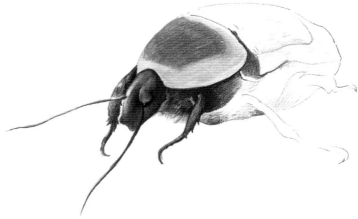

鵝黃 杏黃 棕黃

6. 加深頸部的顏色刻畫，使用黃色系的色鉛筆疊加上色。

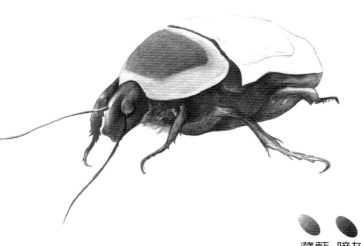

小甲蟲後肢上側有較亮的亮面產生，使用留白的方式表現。

藏藍　暗灰

7. 畫出腹部的整體顏色，使用藏藍色畫出亮面，使用暗灰色畫出暗面的顏色，最後進行顏色混合，統一整體的色調。

靠近邊緣的顏色要儘量虛化，邊緣線的顏色要加深刻畫。

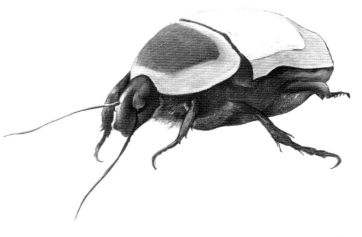

鵝黃　杏黃

8. 對背部的黃色區域加深顏色的描繪。

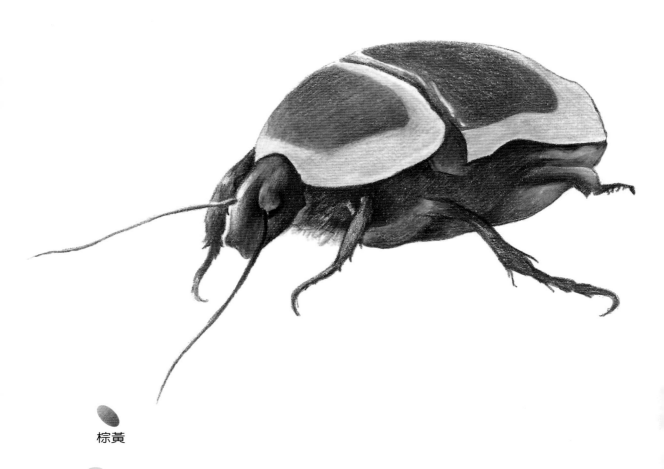

棕黃

9. 最後使用棕黃色對背部的顏色進行整體修飾，注意背部堅硬質感的表現。

昆蟲百科

　　西瓜蟲整體呈長橢圓形，共13節，身體顏色為灰褐色。西瓜蟲生活在潮濕的陸地，取食後體側顏色變深，身體增大。

所用顏色

緋紅　檸檬黃　杏黃　青蓮

桃紅　玫瑰紅　紫棠　烏灰

頭部詳解

　　西瓜蟲的頭部有半圓形、較硬的殼覆蓋，表面光滑，有白色的邊線分佈，刻畫時要注意細節。

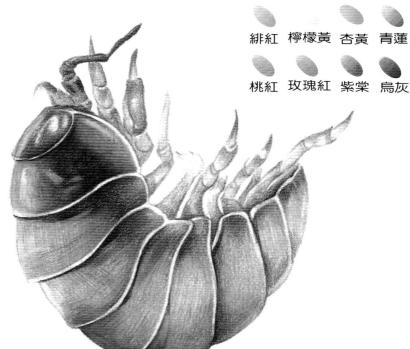

繪製思路

　　先對頭部及身體進行描繪，再畫出腿部的整體造型，最後畫出投影面的整體顏色。

身體上的殼呈現層疊式的覆蓋生長，繪畫時要注意前後的遮擋關係。

桃紅

1. 使用桃紅色對西瓜蟲的輪廓進行整體勾畫，注意身體上殼的層疊表現。

線條的排列要依據形體結構描繪。

檸檬黃　桃紅

2. 使用檸檬黃色和桃紅色區分出整體的顏色，注意亮面與暗面的色調區分。

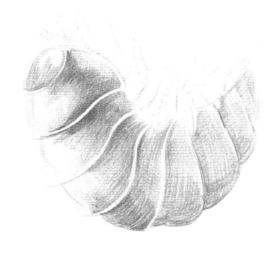

使用較短的筆觸輕輕畫出亮部的排線。

青蓮

3. 使用青蓮色輕輕地在身體的亮部畫出統一的排線。

頭部的邊緣有白色的邊線分佈,注意邊緣
線的色調要加強。

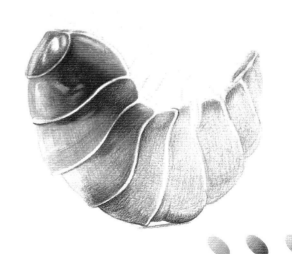

緋紅　紫棠　青蓮

4. 從頭部開始進行顏色的加深繪畫,注意亮面的留白。

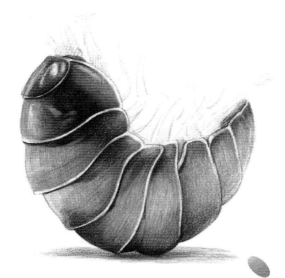

靠近身體的投影面顏色較深，向外則逐漸變淺。

玫瑰紅 紫棠 烏灰

5. 整體加深身體的顏色，然後使用烏灰色畫出投影面的整體顏色。

注意肢體動態的表現，與前後遮擋關係的描繪。

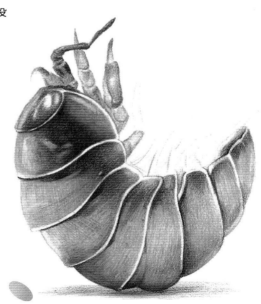

緋紅 檸檬黃 杏黃

6. 對前肢進行整體上色，注意亮面與暗面的色調區分，加深暗面的刻畫，增強體積感的表現。

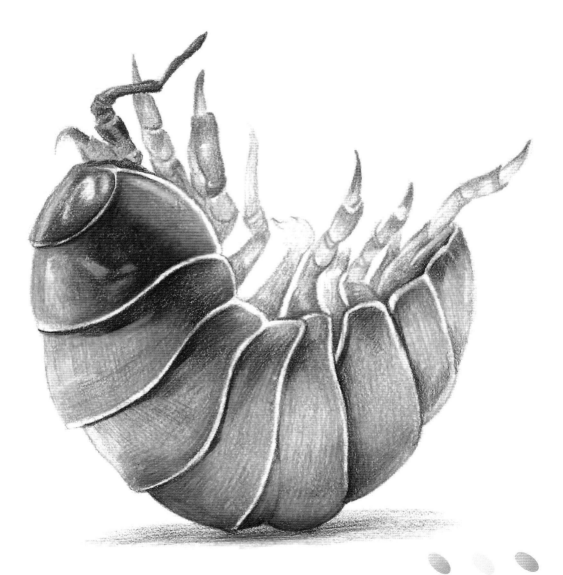

緋紅　檸檬黃　杏黃

7. 繼續向後畫出中足、後肢的整體顏色，注意顏色的深淺變化，並且加強輪廓線的刻
畫，進一步修飾形體的塑造。

昆蟲百科

螞蟻是常見的一類昆蟲，很容易識別，一般體型較小，顏色有黑、黃、紅、白等。螞蟻的身體具有彈性，光滑且有較小的絨毛，其觸角細小而狹長，腹部呈節狀生長。

所用顏色

杏黃　橙黃　棕黃

栗黃　暗灰

頭部詳解

螞蟻的頭部有較突出的觸角，嘴部長有較尖銳的牙齒，眼睛大而圓潤，顏色較深。

繪製思路

首先畫出頭部與觸角的整體顏色，然後對腹部與前肢做整體塑造，並描繪後肢，最後畫出投影面的顏色。

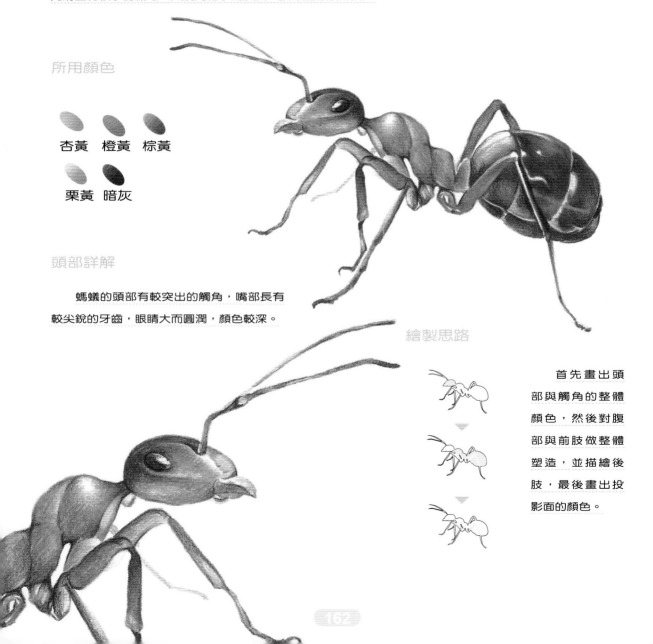

栗黃

1. 螞蟻整體呈現黃褐色，使用棕黃色對其整體進行輪廓描繪，注意動態的表現。

栗黃　棕黃　暗灰

2. 深入細緻地畫出頭部的整體顏色，使用暗灰色對眼睛加深刻畫，注意亮面的留白處理。

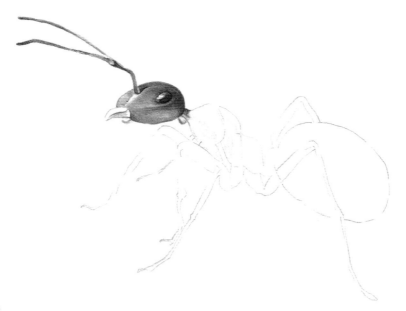

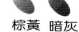

棕黃　暗灰

3. 接著使用棕黃色與暗灰色疊加著畫出觸角的整體顏色，注意暗部色調的區分刻畫。

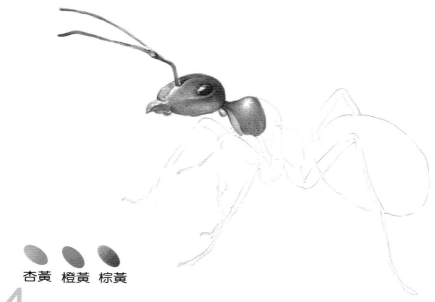

杏黃　橙黃　棕黃

4. 混用多種顏色疊加、對頸部進行明暗的區分，使用較短的筆觸畫出暗部的整體排線。

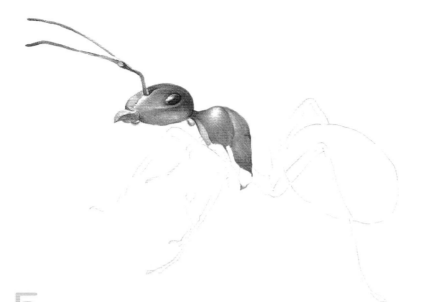

杏黃　橙黃　棕黃

5. 繼續向後對頸部加強刻畫，拉開整體的色調對比，注意邊緣線的加強刻畫。

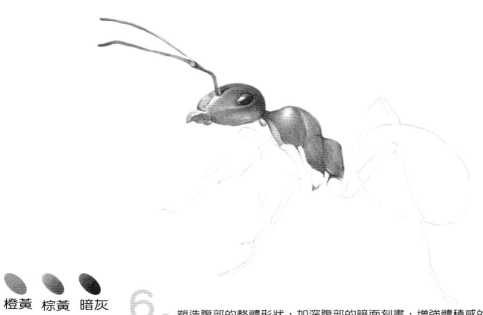

橙黃　棕黃　暗灰

6. 塑造腹部的整體形狀，加深腹部的暗面刻畫，增強體積感的表現。

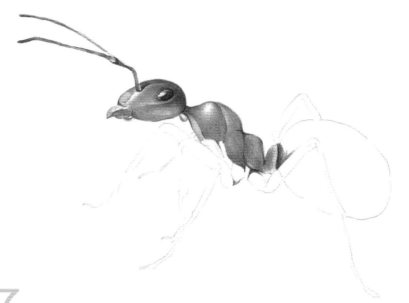

杏黃　暗灰

7. 腹部底端顯露較淺的黃色，使用杏黃色進行繪製；邊緣線則以暗灰色加強。

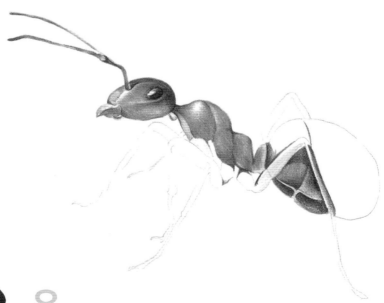

杏黃　棕黃　暗灰

8. 修整後方的形體塑造，再用暗灰色對腹部的暗面進行整體的平塗刻畫。

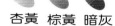

杏黃　棕黃　暗灰

9. 後方的腹部形體較大且圓潤，線條的刻畫要輕柔，花紋的邊緣線要勾勒清晰。

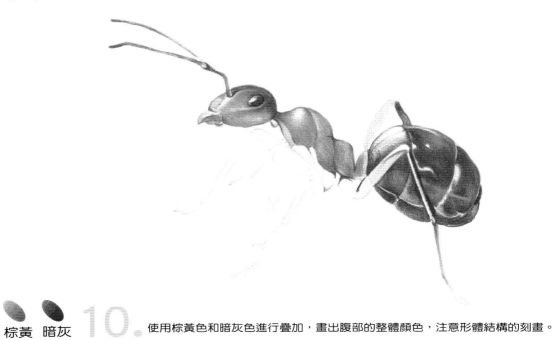

棕黃　暗灰

10. 使用棕黃色和暗灰色進行疊加，畫出腹部的整體顏色，注意形體結構的刻畫。

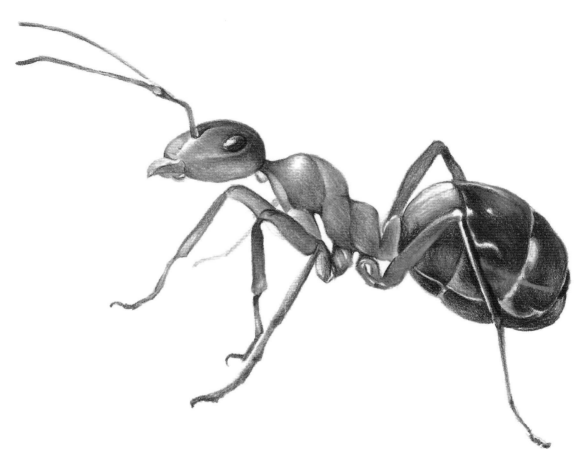

橙黃　暗灰

11. 最後加強細節的繪畫，畫出腿部的整體顏色，注意動態的表現。

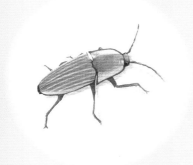

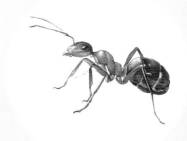

第7章

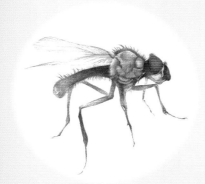

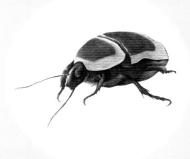

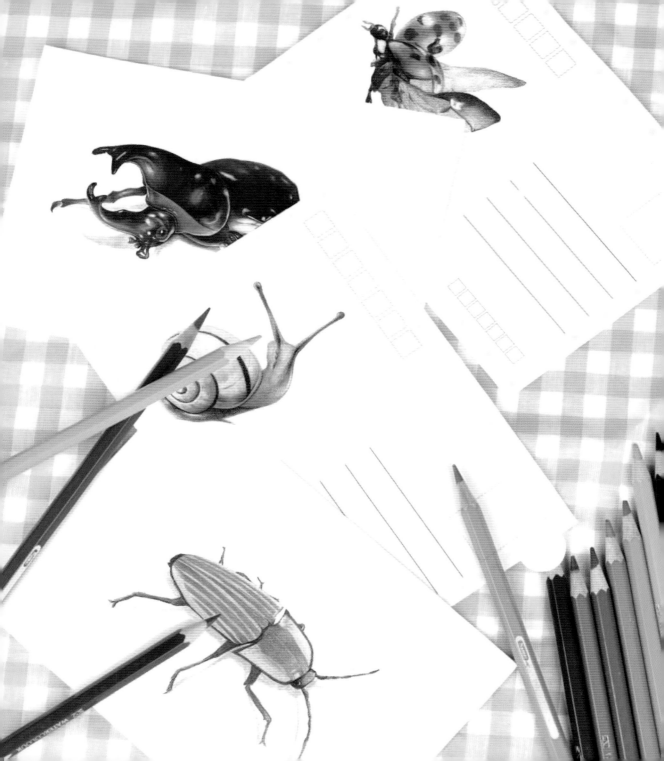

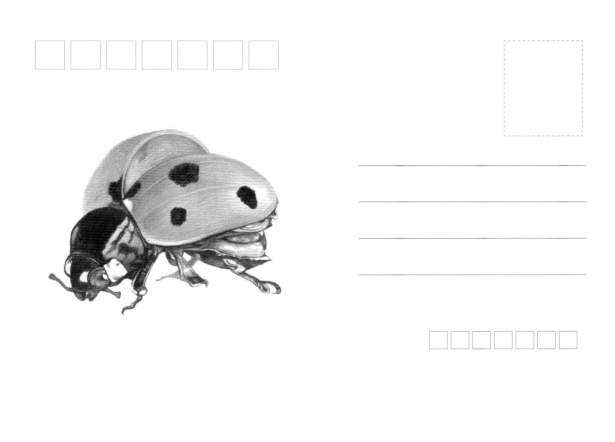

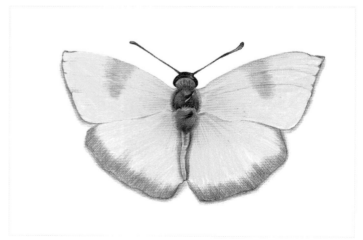

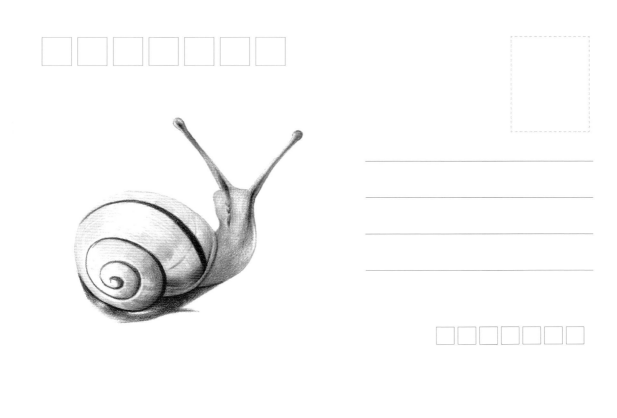

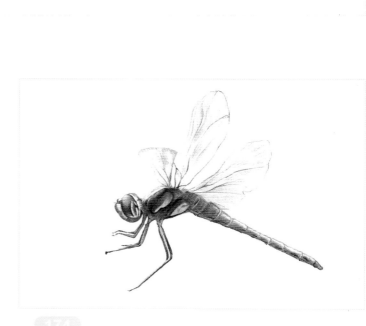

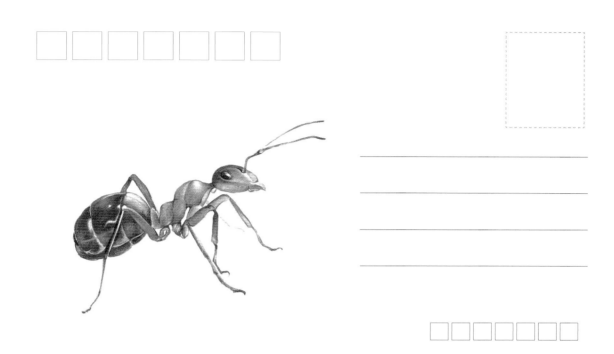

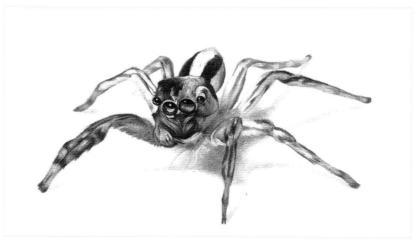

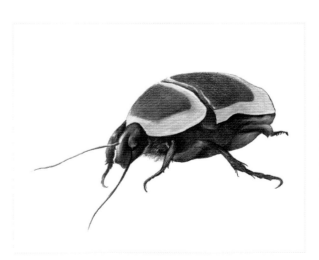

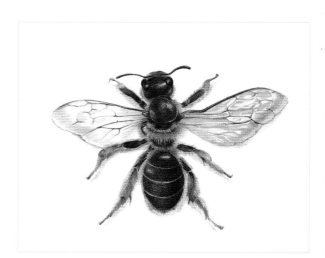

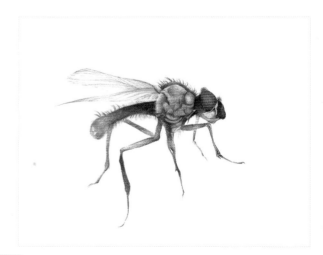